历代经典碑帖实用教程丛书

颜真卿·颜勤礼碑

陆有珠　主编

广西美术出版社

图书在版编目（CIP）数据

颜真卿·颜勤礼碑 / 陆有珠主编 . -- 南宁 : 广西美术出版社 , 2024.3
（历代经典碑帖实用教程丛书）
ISBN 978-7-5494-2763-5

Ⅰ . ①颜… Ⅱ . ①陆… Ⅲ . ①楷书—书法—教材
Ⅳ . ① J292.113.3

中国国家版本馆 CIP 数据核字（2024）第 023909 号

历代经典碑帖实用教程丛书
LIDAI JINGDIAN BEITIE SHIYONG JIAOCHENG CONGSHU

颜真卿·颜勤礼碑
YAN ZHENQING YAN QINLI BEI

主　　编：陆有珠
本册编者：叶响东
出 版 人：陈　明
终　　审：谢　冬
责任编辑：白　桦
助理编辑：龙　力
装帧设计：苏　巍
责任校对：卢启媚　韦晴媛　梁冬梅
审　　读：陈小英
出版发行：广西美术出版社
地　　址：广西南宁市望园路 9 号（邮编：530023）
网　　址：www.gxmscbs.com
印　　制：广西桂川民族印刷有限公司
开　　本：889 mm×1194 mm　1/16
印　　张：10.5
字　　数：105 千
出版日期：2024 年 5 月第 1 版第 1 次印刷
书　　号：ISBN 978-7-5494-2763-5
定　　价：47.00 元

前 言

　　中国书法是中华民族传统文化的明珠，这门古老的书写艺术宏大精深而又源远流长。几千年来，从甲骨文、钟鼎文演变而成篆隶楷行草五大书体。它经历了殷周的筚路蓝缕、秦汉的悲凉高古、魏晋的慷慨雅逸、隋唐的繁荣鼎盛、宋元的禅意空灵、明清的复古求新。改革开放以来兴起了一股传统书法教育的热潮，至今方兴未艾。随着传统书法教育的普遍开展，书法爱好者渴望有更多更好的书法技法教程，为此我们推出这套《历代经典碑帖实用教程丛书》。

　　本套丛书有以下几个特点：

　　1.典范性。学习书法必须从临摹古人法帖开始，古人留下许多碑帖可供我们选择，我们要取法乎上，选择经典的碑帖作为我们学习书法的范本。这些经典作品经过历史的选择，是书法艺术的精华，是最具代表性、最完美的作品。

　　2.逻辑性。有了经典的范本，如何编排？我们在编排上注意循序渐进、先易后难、深入浅出、简明扼要。比如讲基本笔画，先讲横画，次讲竖画，一横一竖合起来就是"十"字。然后从笔画教学引入结构教学，将两者有机地结合起来，再引导学生自练横竖组合的"土、王、丰"等字。接下来横竖加上撇就有"千、开、井、午、生、左、在"等字。内容扩展得有条有理，水到渠成。这样一环紧扣一环，逻辑性很强，以一个技法点为基础带出下一个技法点，于是一个个技法点综合起来，就组成非常严密的技法阵容。

　　3.整体性。本套丛书在编排上还注意到纵线和横线有机结合的整体性。一般的范本都是采用单式的纵线结构，即从笔画开始，次到偏旁和结构，最后是章法，这种编排理论上没有什么问题，条理清晰，但是我们在书法教学实践中发现，按这种方式编排，教学效果并不理想，初学者往往会感到时间不够，进步不大。因此本套丛书注重整体性原则，把笔画教学和结构教学有机结合，同步进行。在编排上的体现就是讲解笔画的写法，举例说明该笔画在例字中的作用，进而分析整个字的写法。这样使初学者在做笔画练习时，就能和结构训练有机地结合起来。几十年的教学经验证明，这样的教学事半功倍！

　　4.创造性。笔画练习、偏旁练习、结构练习都是为练好单字服务。从临摹初成到转入创作，这里还有一个关要通过，而要通过这个关，就要靠集字训练。

本套教程把集字训练作为单章安排，这在实用教程中也算是一个"创造"，我们称之为"造字练习"。造字练习由三个部分组成，即笔画加减法、偏旁部首移位合并法、根据原帖风格造字法，并附有大量例字，架就从临摹转入创作的桥梁，让初学者能更快更好地创作出心仪的作品。

5.机动性。我们在教程的编排上除了讲究典范性、逻辑性、整体性和创造性，还讲究机动性。为什么？前面四个"性"主要是就教程编排的学术性和逻辑性而言；机动性主要是就教学方法而言。建议使用本套教程的老师在教学上因时制宜。现代社会的书法爱好者大多要上班，在校学生功课多，平时都是时间紧迫，少有余暇。而且现在硬笔代替了毛笔，电脑代替了手写，大多数人并不像古人那样从小拿毛笔书写。在这种情况下，怎么能更快地写出一幅好作品？笔者有个建议，在时间安排上，笔画练习和单字结构练习花费的时间不要太长，有些老师教一个学期还只是教点横竖撇捺的写法，导致学生很难有兴趣继续学习下去。因为缺乏成就感，觉得学书法枯燥无味。如果缩短前面的训练时间，比较快地进入章法训练，就可以先学习整幅书法作品，然后再回来巩固笔画和结构，这样交替进行。学生能成功地写出一幅作品，其信心会倍增，会更有兴趣练下去。兴趣是最好的老师，要让学生学得有兴趣，老师就要打破常规，以创代练，创练结合，交替进行，使学生既能入帖，又能出帖，就能尽快地出作品、出精品。

诚然，因为我们水平所限，教程中定会有许多不足之处，恳请使用本套教程的朋友多多指正，以便我们再版时加以改正。

目 录

颜真卿与《颜勤礼碑》简介

颜真卿(709—784),字清臣,京兆万年(今陕西西安)人,祖籍唐琅琊临沂(今山东临沂)。开元间中进士。安史之乱,抗贼有功,入京历任吏部尚书、太子太师,封鲁郡开国公,故又世称颜鲁公。德宗时,李希烈叛乱,他以社稷为重,亲赴敌营,晓以大义,终为李希烈缢杀,终年76岁。他秉性正直,笃实纯厚,有正义感,从不阿谀权贵,曲意媚上,以义烈名于时。他一生忠烈悲壮的事迹,提高了其于书法界的地位。

在书法史上,他是继王羲之之后成就最高、影响最大的书法家。其书初学褚遂良,后师从张旭,又吸取初唐诸家特点,兼收篆隶、民间书法和北魏笔意,一变初唐书风,化瘦硬为丰腴雄浑,结体宽博而气势恢宏,骨力遒劲而气概凛然,自成一种方严正大,朴拙雄浑,大气磅礴的"颜体"。颜体奠定了他在书法史上千百年来不朽的地位,颜真卿是中国书史上富有影响力的书法大师之一。他与柳公权并称"颜柳",有"颜筋柳骨"之誉。他的书迹作品甚多,楷书有《多宝塔碑》《麻姑仙坛记》《自书告身》《颜勤礼碑》等,是极具个性的书体,行草书有《祭侄文稿》《争座位帖》等,其中《祭侄文稿》是在极其悲愤的心情下无意于工而进入的最高艺术境界,被称为"天下第二行书"。

《颜勤礼碑》全称为《唐故秘书省著作郎夔州都督府长史上护军颜君神道碑》。颜勤礼是颜真卿的曾祖父,唐大历十四年(779年),颜真卿71岁,为其曾祖父撰文并书丹刻立此碑。此碑在宋人欧阳修《集古录》中曾有记述。但清人《金石萃编》等书未见著录。可见此碑在北宋之后暂时消失了。直到民国年间才重新出土,此时碑已中断,但上下尚完好。

《颜勤礼碑》的笔法特点首先是中锋运笔,方圆兼备,横细竖粗,对比明显。主要笔画和次要笔画的区别很明显。例如"处"字一捺为主要笔画,厚重而劲健,其他笔画都有揖让,结构上字形端庄,豁达宽博,形体多取纵势,伟岸挺拔,通过笔画的穿插、避就、揖让、虚实、疏密等多种手法的综合运用,形成其雍容大度、雄浑宽厚的结构特征。章法上字距较密,行距也适当缩小,在轻重之中呈现出茂密挺拔的气势。《颜勤礼碑》充分体现了晚年的颜真卿书法艺术登峰的气象,是学习颜书的极好范本。

书法基础知识

1. 书写工具

笔、墨、纸、砚是书法的基本工具，通称"文房四宝"。初学毛笔字的人对所用工具不必过分讲究，但也不要太劣，应以质量较好一点的为佳。

笔：毛笔最重要的部分是笔头。笔头的用料和式样，都直接关系到书写的效果。

以毛笔的笔锋原料来分，毛笔可分为三大类：A.硬毫（兔毫、狼毫）；B.软毫（羊毫、鸡毫）；C.兼毫（就是以硬毫为柱、软毫为被，如"七紫三羊""五紫五羊"以及"白云"笔等）。

以笔锋长短可分为：A.长锋；B.中锋；C.短锋。

以笔锋大小可分为大、中、小三种。再大一些还有揸笔、联笔、屏笔。

毛笔质量的优与劣，主要看笔锋，以达到"尖、齐、圆、健"四个条件为优。尖：指毛有锋，合之如锥。齐：指毛纯，笔锋的锋尖打开后呈齐头扁刷状。圆：指笔头呈正圆锥形，不偏不斜。健：指笔心有柱，顿按提收时毛的弹性好。

初学者选择毛笔，一般以字的大小来选择笔锋大小。选笔时应以杆正而不歪斜为佳。

一支毛笔如保护得法，可以延长它的寿命，保护毛笔应注意：用笔时将笔头完全泡开，用完后洗净，笔尖向下悬挂。

墨：墨从品种来看，可分为两大类，即油烟墨和松烟墨。

油烟墨是用油烧烟（主要是桐油、麻油或猪油等），再加入胶料、麝香、冰片等制成。

松烟墨是用松树枝烧烟，再配以胶料、香料而成。

油烟墨质纯，有光泽，适合绘画；松烟墨色深重，无光泽，适合写字。对于初学者来说，一般的书写训练，用市场上的一般墨就可以了。书写时，如果感到墨汁稠而胶重，拖不开笔，可加点水调和，但不能直接往墨汁瓶里加水，否则墨汁会发臭。每次练完字后，把剩余墨洗掉并且将砚台（或碟子）洗净。

纸：主要的书画用纸是宣纸。宣纸又分生宣和熟宣两种。生宣吸水性强，受墨容易渗化，适宜书写毛笔字和画中国写意画；熟宣是生宣加矾制成，质硬而不易吸水，适宜写小楷和画工笔画。

宣纸书写效果虽好，但价格较贵，一般书写作品时才用。

初学毛笔字，最好用发黄的毛边纸或旧报纸，因这两种纸性能和宣纸差不多，长期使用这两种纸练字，再用宣纸书写，容易掌握宣纸的性能。

砚：砚是磨墨和盛墨的器具。砚既有实用价值，又有艺术价值和文物价值，一块好的石砚，在书家眼里被视为珍物。米芾因爱砚癫狂而闻名于世。

初学者练毛笔字最方便的是用一个小碟子。

练写毛笔字时，除笔、墨、纸、砚（或碟子）以外，还需有笔架、毡子等工具。每次练习完以后，将笔、砚（或碟子）洗干净，把笔锋收拢还原放在笔架上吊起来。

2. 写字姿势

正确的写字姿势不仅有益于身体健康，而且为学好书法提供基础。其要点归纳为八个字：头正、身直、臂开、足安。（如图①）

头正：头要端正，眼睛与纸保持一尺左右距离。

身直：身要正直端坐、直腰平肩。上身略向前倾，胸部与桌沿保持一拳左右距离。

臂开：右手执笔，左手按纸，两臂自然向左右撑开，两肩平而放松。

足安：两脚自然安稳地分开踏在地面上，与两肩同宽，不能交叉，不要叠放。

写较大的字，要站起来写，站写时，应做到头俯、腰直、臂张、足稳。

头俯：头端正略向前俯。

腰直：上身略向前倾时，腰板要注意挺直。

臂张：右手悬肘书写，左手要按住纸面，按稳进行书写。

足稳：两脚自然分开与臂同宽，把全身气息集中在毫端。

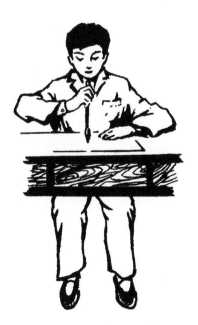

图①

3. 执笔方法

要写好毛笔字，必须掌握正确的执笔方法，古来书家的执笔方法是多种多样的，一般认为较正确的执笔方法是唐代陆希声所传的五指执笔法。

撅：大拇指的指肚（最前端）紧贴笔杆。

押：食指与大拇指相对夹持笔杆。

钩：中指第一、第二两节弯曲如钩地钩住笔杆。

格：无名指用甲肉之际抵着笔杆。

抵：小指紧贴住无名指。

书写时注意要做到"指实、掌虚、管直、腕平"。

指实：五个手指都起到执笔作用。

掌虚：手指前面紧贴笔杆，后面远离掌心，使掌心中间空虚，可伸入一个手指，小指、无名指不可碰到掌心。

管直：笔管要与纸面基本保持垂直（但运笔时，笔管与纸面是不可能永远保持垂直的，可根据点画书写笔势而随时稍微倾斜一些）。（如图②）

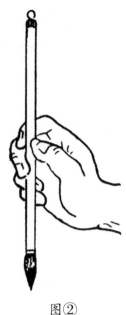

图②

腕平：手掌竖得起，腕就平了。

一般写字时，腕悬离纸面才好灵活运转。执笔的高低根据书写字的大小决定，写小楷字执笔稍低，写中、大楷字执笔略高一些，写行、草执笔更高一点。

毛笔的笔头从根部到锋尖可分三部分，即笔根、笔肚、笔尖。（如图③）运笔时，用笔尖部位着纸用墨，这样有力度感。如果下按过重，压过笔肚，甚至笔根，笔头就失去弹力，笔锋提按转折也不听使唤，达不到书写效果。

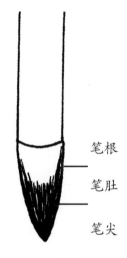

笔根
笔肚
笔尖

图③

4. 基本笔法

想要学好书法，用笔是关键。

每一点画，不论何种字体，都分起笔（落笔）、行笔、收笔三个部分。（如图④）用笔的关键是"提按"二字。

提：将笔锋提至锋尖抵纸乃至离纸，以调整中锋。（如图⑤）按：铺毫行笔。初学者如果对转弯处提笔掌握不好，可干脆将锋尖完全提出纸面，断成两笔来写，逐步增强提按意识。

笔法有方笔、圆笔两种，也可方圆兼用。书写一般运用藏锋、逆锋、露锋，中锋、侧锋、转锋、回锋，提、按、顿、驻、挫、折、

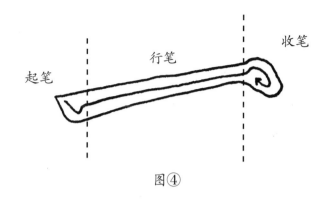

起笔　　　　行笔　　　　收笔

图④

转等不同处理技法方可写出不同形态的笔画。

藏锋：指笔画起笔和收笔处锋尖不外露，藏在笔画之内。

逆锋：指落笔时，先向与行笔相反的方向逆行，然后再往回行笔，有"欲右先左，欲下先上"之说。

露锋：指笔画中的笔锋外露。

中锋：指在行笔时笔锋始终是在笔道中间行走，而且锋尖的指向和笔画的走向相反。

侧锋：指笔画在起、行、收运笔过程中，笔锋在笔画一侧运行。但如果锋尖完全偏在笔画的边缘上，这叫"偏锋"，是一种病笔，不能使用。

转锋：指运笔过程中，笔锋方向渐渐改变，行笔的线路为圆转。

回锋：指在笔画收笔时，笔锋向相反的方向空收。

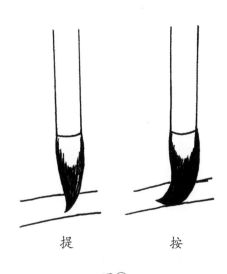

提　　　　　按

图⑤

点画笔法分析

第一节　基本点画的写法

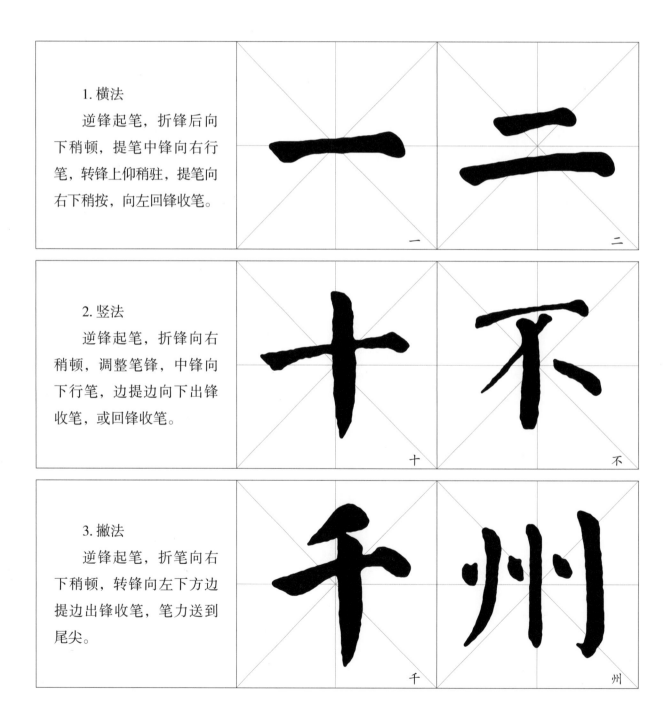

1.横法

　　逆锋起笔，折锋后向下稍顿，提笔中锋向右行笔，转锋上仰稍驻，提笔向右下稍按，向左回锋收笔。

2.竖法

　　逆锋起笔，折锋向右稍顿，调整笔锋，中锋向下行笔，边提边向下出锋收笔，或回锋收笔。

3.撇法

　　逆锋起笔，折笔向右下稍顿，转锋向左下方边提边出锋收笔，笔力送到尾尖。

4. 捺法

　　逆锋起笔，折锋向右下行，边行边按至捺脚顿笔，边提边出锋收笔。

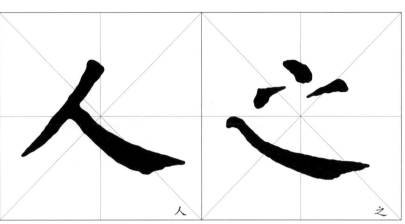

人　　之

5. 点法

　　顺锋起笔，转锋或折锋向右下按笔，转锋向左上回收。

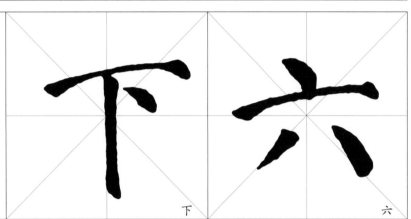

下　　六

6. 挑法

　　逆锋或顺锋起笔，向右下按，调锋向右上行笔，边提边出锋收笔，力送到挑尖。

江　　功

7. 钩法

　　钩是附在长画后面的笔画，方向变化较多。现以竖钩为例说明钩的写法。逆锋起笔，折锋右按，调整笔锋向下，中锋行笔，至钩处顿笔，稍驻蓄势，转笔向左钩出。

水　　判

8. 折法

折是改变笔法走向的笔画，如横折、竖折、撇折等，现以横折为例说明其写法。起笔同横，行笔至转向处顿笔折锋，提笔中锋下行，回锋收笔。

第二节　基本点画的形态变化

一、横的变化

1. 长横

逆锋向左上角起笔，转笔向右下作顿，提笔右行，至尾处提笔向右上昂，按笔向右下，向左回锋收笔，笔道中段有提按的变化。

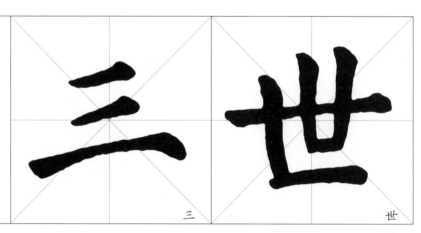

2. 短横

短横写法与长横相同，只是短些，短促有力。

3. 左尖横

顺锋起笔，动作较快，提笔右行，至尽处折锋向右下，向左回锋收笔。

非

谓

4. 圆头横

逆锋起笔，向左下稍顿，转锋提锋右行，收笔和长横相同。

损

甫

二、竖的变化

1. 悬针竖

逆锋起笔，折锋右顿，调整笔锋向下，中锋行笔，边提边向下出锋收笔。

军

中

2. 垂露竖

起笔和中间运笔同悬针竖写法，只是收笔须稍顿，提笔转锋向左上回收。

使

惟

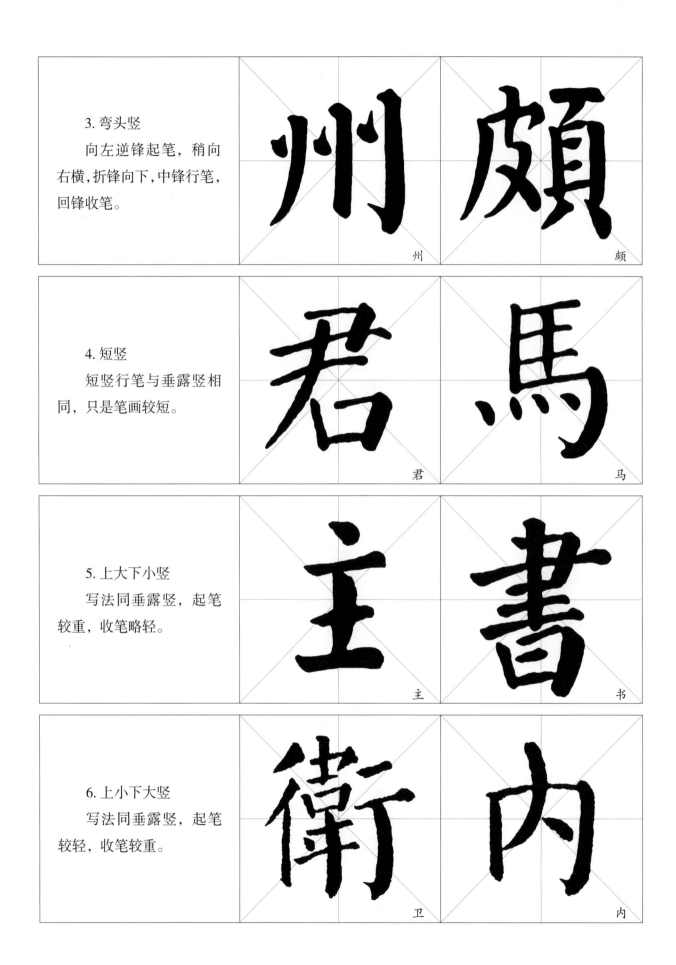

3. 弯头竖

　　向左逆锋起笔，稍向右横，折锋向下，中锋行笔，回锋收笔。

州

颇

4. 短竖

　　短竖行笔与垂露竖相同，只是笔画较短。

君

马

5. 上大下小竖

　　写法同垂露竖，起笔较重，收笔略轻。

主

书

6. 上小下大竖

　　写法同垂露竖，起笔较轻，收笔较重。

卫

内

7. 左突竖

写法同垂露竖，只是中间向左边微突出。

官　国

三、撇的变化

1. 长撇

逆锋起笔，折锋向右下顿笔，转锋向左下边行边提笔，提笔和运笔稍慢，收笔出锋稍快。

省　为

2. 短撇

写法和长撇相同，只是笔画较短。

公　采

3. 竖撇

前面部分稍竖，后面才向左下撇出。

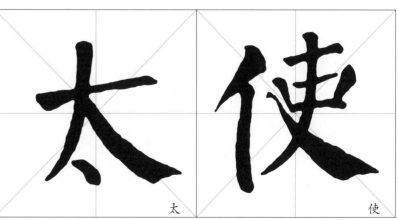

太　使

11

4.平撇

用笔方法同长撇，只是角度较平，笔画较短。

拜　年

四、捺的变化

1.长捺

逆锋或顺锋起笔，向右下行笔，边行边按，至捺脚顿笔，提笔调锋向右出锋收笔。

故　友

2.平捺

逆锋起笔，折锋向右下行笔，边行边按，至捺脚顿笔蓄势，调锋向右捺出，边提边出锋。整个笔画呈S形，像水波浪似的一波三折。

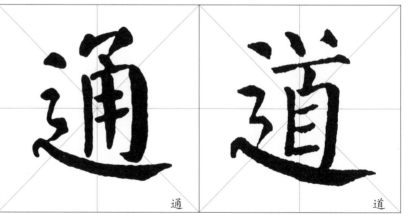

通　道

3.反捺

顺锋起笔，边行边按，至尽处向右下顿笔，回锋向左上收笔。

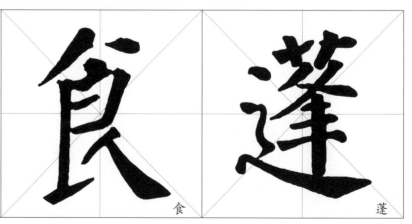

食　蓬

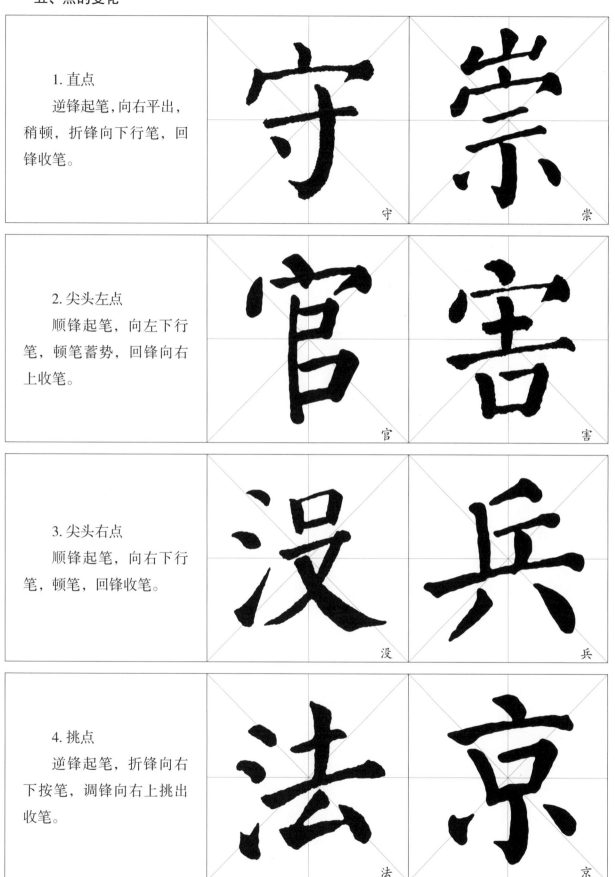

1. 直点
　逆锋起笔,向右平出,稍顿,折锋向下行笔,回锋收笔。

守

崇

2. 尖头左点
　顺锋起笔,向左下行笔,顿笔蓄势,回锋向右上收笔。

官

害

3. 尖头右点
　顺锋起笔,向右下行笔,顿笔,回锋收笔。

没

兵

4. 挑点
　逆锋起笔,折锋向右下按笔,调锋向右上挑出收笔。

法

京

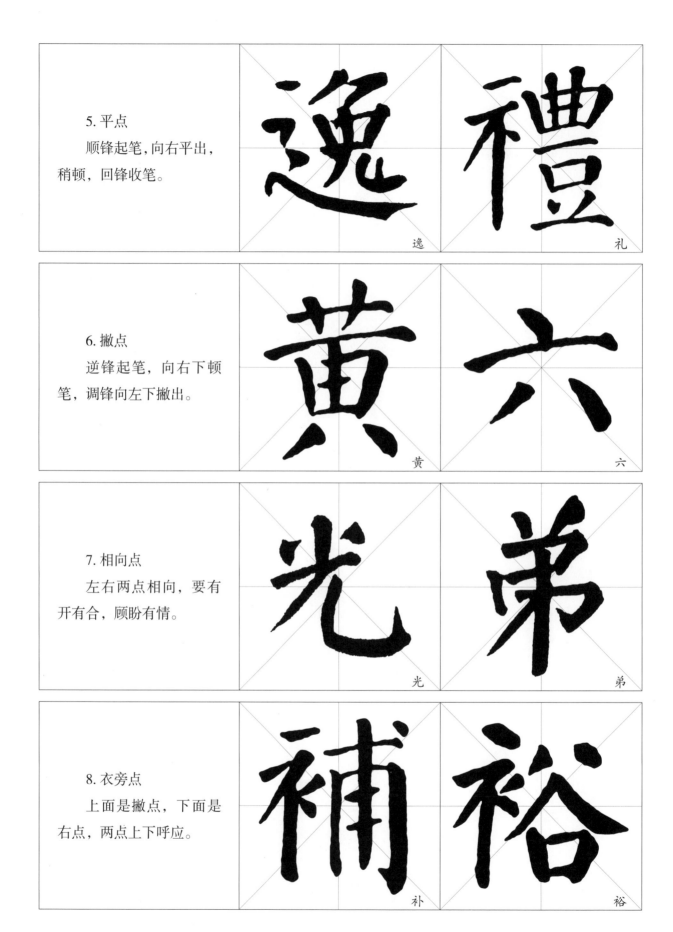

5. 平点
顺锋起笔，向右平出，稍顿，回锋收笔。

逸

礼

6. 撇点
逆锋起笔，向右下顿笔，调锋向左下撇出。

黄

六

7. 相向点
左右两点相向，要有开有合，顾盼有情。

光

弟

8. 衣旁点
上面是撇点，下面是右点，两点上下呼应。

补

裕

9. 相背点

两点的走向不一致，
互相背离。

父　　　　　说

10. 合三点

前两点向右，第三点
向左，三点呈上斜之势。

将　　　　　将

11. 两对点

左右相对，上下呼应。

康　　　　　怀

六、钩的变化

1. 横钩

逆锋起笔，同横画的
写法，至钩处提笔向右下
作顿，稍驻蓄势，调锋向
左下钩出。

安　　　　　军

2.竖钩

起笔同竖，至钩处作围，调锋蓄势向左上钩出。

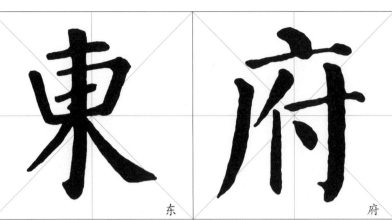

东　府

3.横折钩

起笔同横，至折处稍顿，转锋向下行，至钩处调锋蓄势向左上钩出。

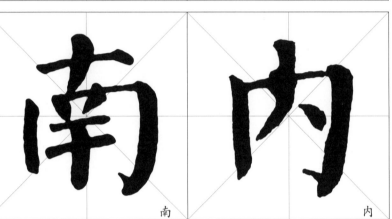

南　内

4.斜钩

逆锋起笔，折锋向右按笔，提笔转锋向右下中锋行笔，至钩处稍顿蓄势，调锋向上钩出。

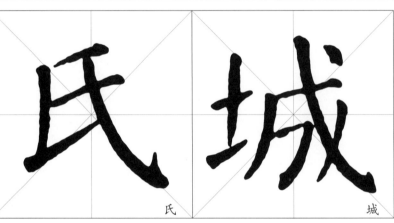

氏　城

5.卧钩

顺锋起笔，向右下行笔，边行边按，略带弧势，至钩处稍驻蓄势向中心钩出。

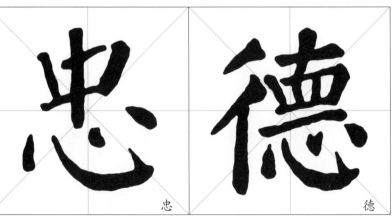

忠　德

6. 耳钩

逆锋或顺锋起笔，向右上行笔至折处，向右下顿笔，调锋向左下行笔，转向右下弧势行笔，边提边行，至折处稍顿，调锋向左上钩出，转向时或提笔另起。

郎

邻

7. 弧弯钩

顺锋起笔，向右下稍作弧势运笔，边按边行，至钩处调锋钩出。

子

家

8. 背抛钩

起笔同横，至折处稍提顿笔，折锋向右下中锋行笔，腰部凹进，呈弧势，至钩处稍驻蓄势向上钩出。

风

讽

七、挑的变化

1. 斜挑

藏锋起笔，蓄势，调锋向右上边行边提，收笔较快。

清　　以

2. 长挑

笔法与斜挑同，只是笔道稍长。

理　　班

3. 竖挑

起笔同竖，至挑处稍向左下按笔挫锋，调锋向右上挑出。

长　　乡

八、折的变化

1. 横折

起笔同横，至折处稍驻，顿笔，调锋向下行笔。

日　　早

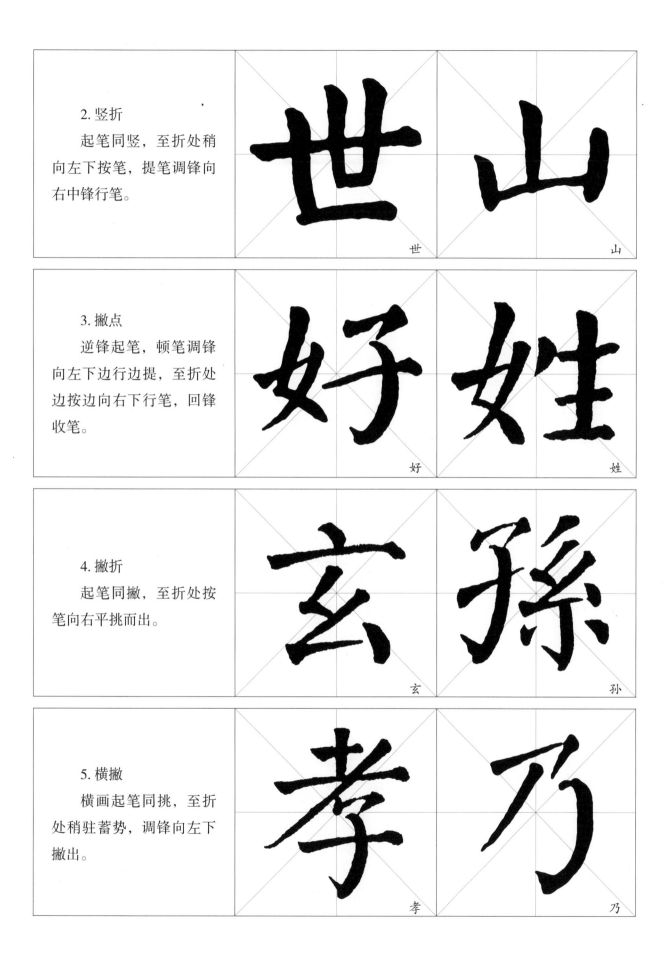

2. 竖折

起笔同竖，至折处稍向左下按笔，提笔调锋向右中锋行笔。

世

山

3. 撇点

逆锋起笔，顿笔调锋向左下边行边提，至折处边按边向右下行笔，回锋收笔。

好

姓

4. 撇折

起笔同撇，至折处按笔向右平挑而出。

玄

孙

5. 横撇

横画起笔同挑，至折处稍驻蓄势，调锋向左下撇出。

孝

乃

第三节　基本点画的组合变化

一、横与横的组合变化

1. 横与横之间的组合变化是以美为原则，可以有长短、粗细、曲直、俯仰的变化。

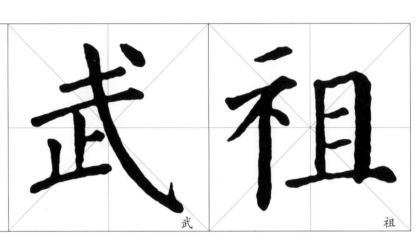

武

祖

2. 举一反三，我们列出一些例字，让读者观察分析字的横画有何变化。

君

书

二、竖与竖的组合变化

1. 或粗或细。

鲁

正

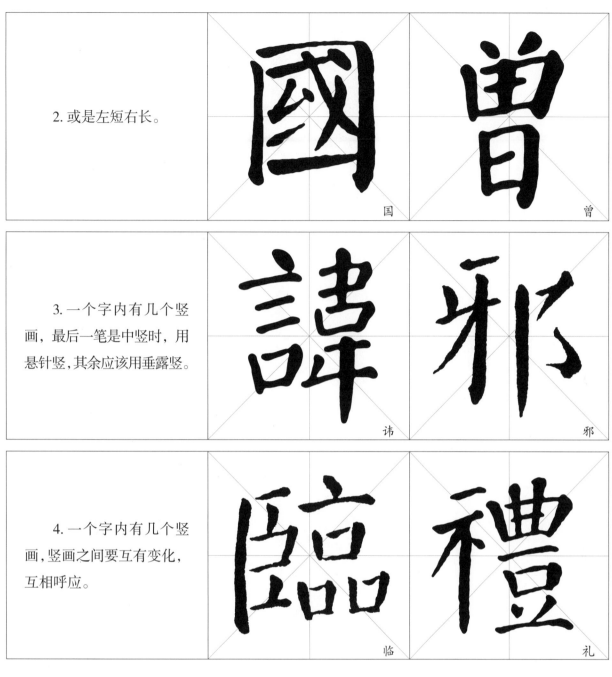

2. 或是左短右长。

国 　　　曾

3. 一个字内有几个竖画，最后一笔是中竖时，用悬针竖，其余应该用垂露竖。

讳 　　　邪

4. 一个字内有几个竖画，竖画之间要互有变化，互相呼应。

临 　　　礼

三、撇与撇的组合变化

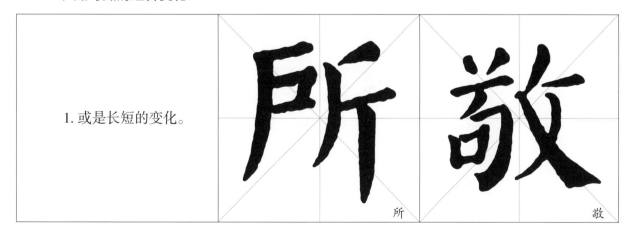

1. 或是长短的变化。

所 　　　敬

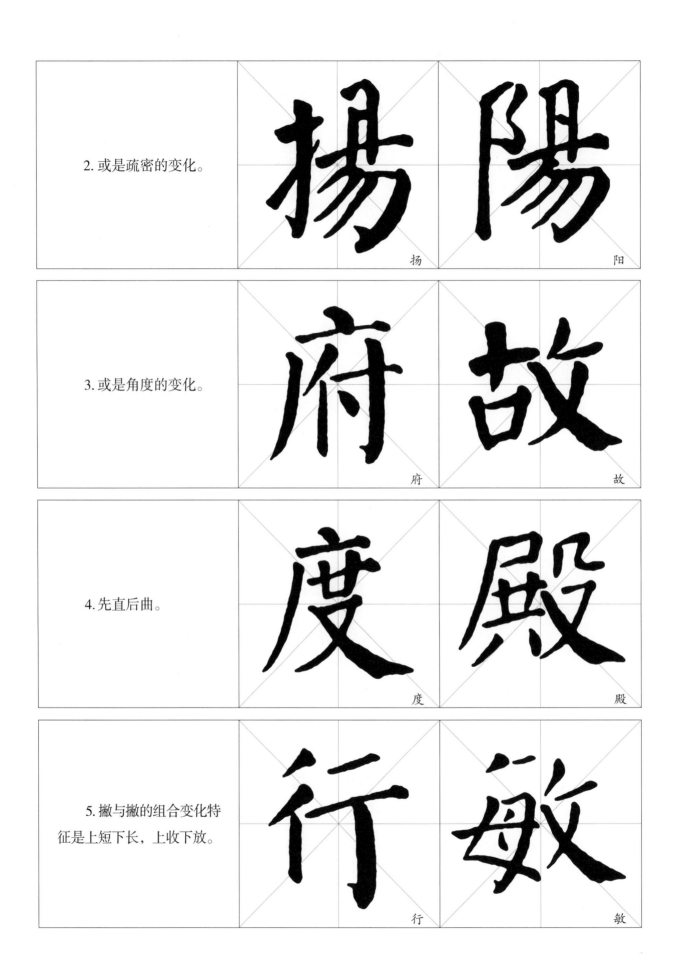

2. 或是疏密的变化。

扬 阳

3. 或是角度的变化。

府 故

4. 先直后曲。

度 殿

5. 撇与撇的组合变化特征是上短下长，上收下放。

行 敏

6.一个字内有几个撇，要注意它们的长短、粗细、曲直和角度的变化。	

四、捺与捺的组合变化及其特征

一个字只应有一捺作为主要笔画，如有两个或两个以上的捺，有的要改为长点（反捺）。	

五、点的组合变化及其特征

点的笔画虽小，但也不能小看它，点好了，有画龙点睛之妙，点不好，则有佛头着粪之嫌，一粒老鼠屎弄坏一锅汤。点的变化主要是大小、轻重、粗细、快慢、顺逆、向背和角度的变化，仔细观察下列各字各点的位置和变化。

1.点在上面。	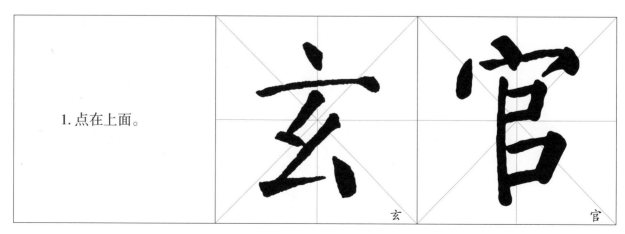

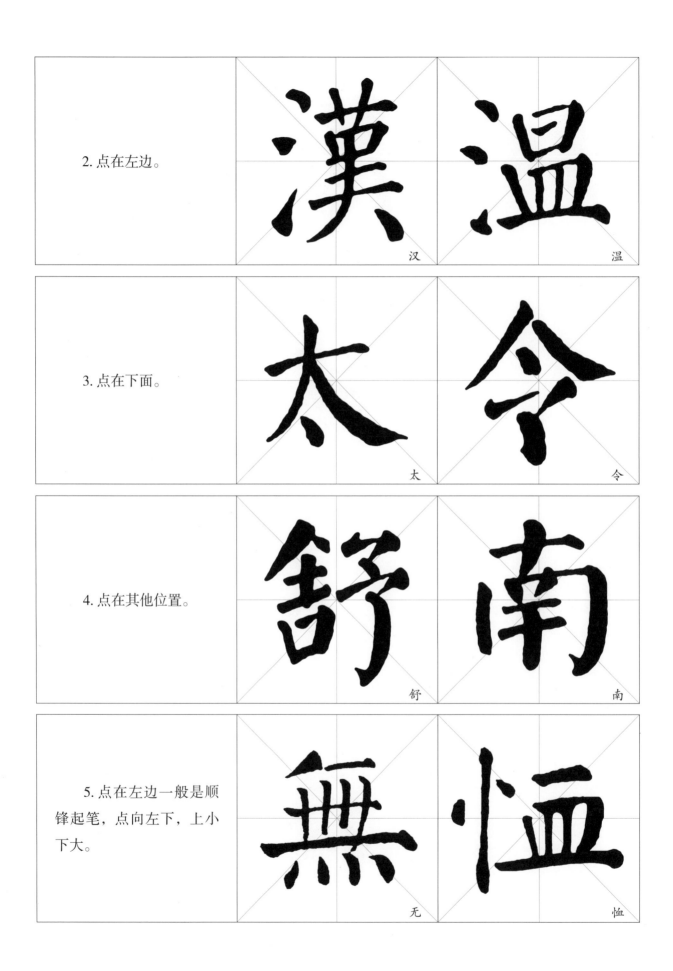

2. 点在左边。

汉 温

3. 点在下面。

太 令

4. 点在其他位置。

舒 南

5. 点在左边一般是顺锋起笔，点向左下，上小下大。

无 恤

6.左右有点，左小右大，左低右高。

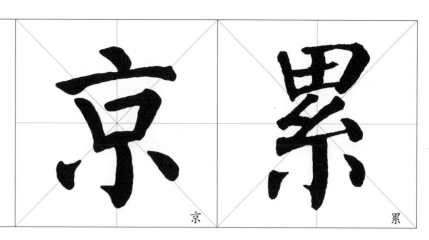

六、钩与钩的组合变化

1.一个字上下有钩时，上钩宜短，下钩宜长。

2.左右有钩时，左边的钩较小或省钩，右边的钩较大，以求变化。

3.当左右两边都有钩时，应避免对称，以求生动。

4. 当一个字出现两个或两个以上的钩时，要注意区别各个钩的角度和粗细，力求变化。

据　宗

第四节　复合点画

1. 横折钩之一
起笔同横，折法同前，钩法同前，横稍轻，竖稍重。

2. 横折钩之二
横法和折法同前，竖画行笔弯曲呈包抄之势，钩法同前。

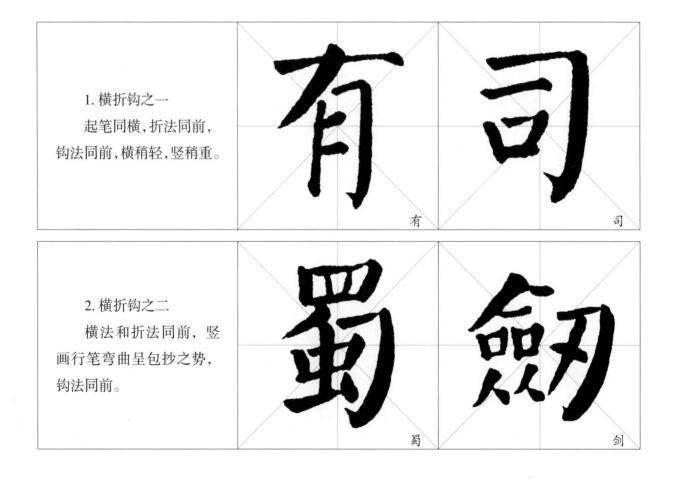
有　司
蜀　剑

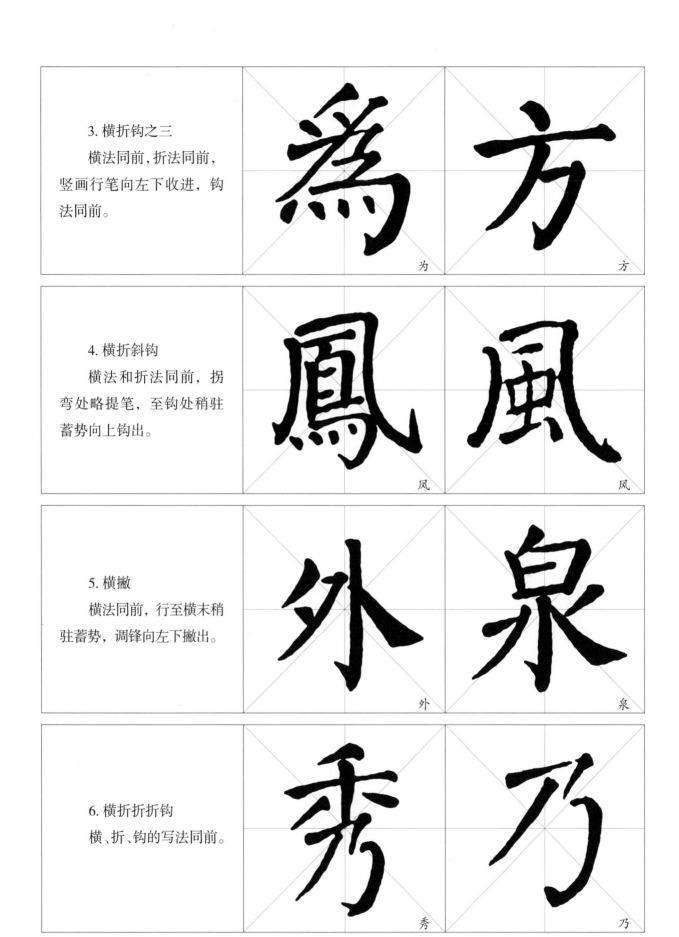

3. 横折钩之三
横法同前, 折法同前, 竖画行笔向左下收进, 钩法同前。

4. 横折斜钩
横法和折法同前, 拐弯处略提笔, 至钩处稍驻蓄势向上钩出。

5. 横撇
横法同前, 行至横末稍驻蓄势, 调锋向左下撇出。

6. 横折折折钩
横、折、钩的写法同前。

7.竖折折钩
　　起笔同竖，折、钩的写法同前。

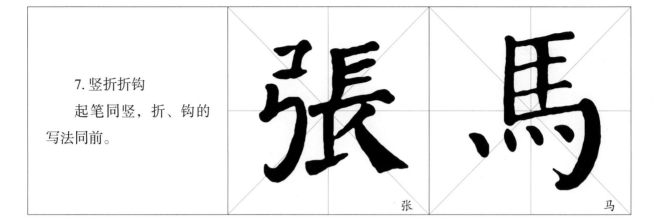

张　　马

第 *4* 章

偏旁部首分析

第一节　左偏旁的变化

1. 单人旁

　　短撇斜向左下，竖画在撇的中部或下部起笔，中锋行笔，用垂露竖。

保

仁

2. 双人旁

　　首撇稍短，次撇在首撇中部起笔，竖画在次撇中部起笔，中锋行笔，回锋收笔。

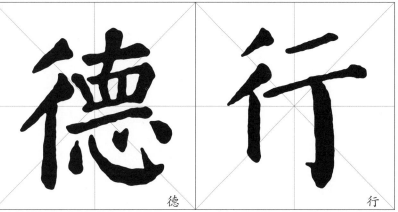

德

行

3. 提手旁

　　横略斜向上，竖穿过横的右部，挑与竖的交叉点离横画较近，离钩较远。

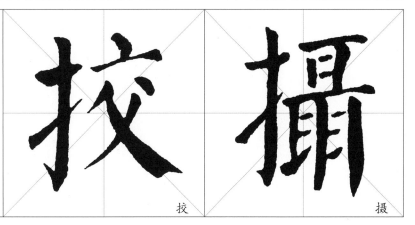

挍

摄

4. 竖心旁

左点在竖的中部或偏上部，右点相对靠上，两点相互呼应。

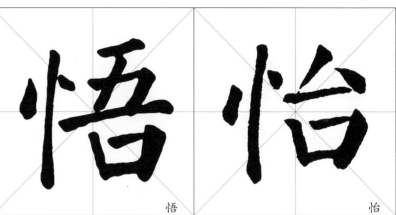

悟　怡

5. 左耳旁

横画起笔后略向上斜，折角上昂，钩稍短，钩向竖画的中上部。

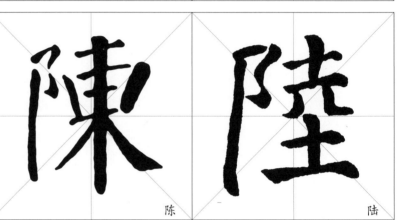

陈　陆

6. 提土旁

短横上斜，竖穿横画右部或中部，挑画与横画呼应。

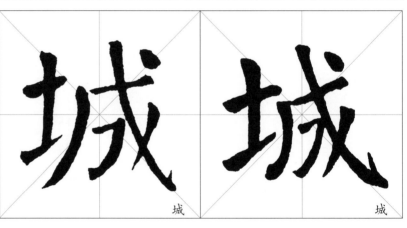

城　城

7. 女字旁

长撇转点后点较短，挑画左伸，两脚互相呼应。

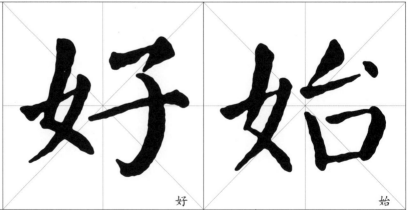

好　始

8. 三点水

三点成一弧形，上两点距离较近，下点较远。

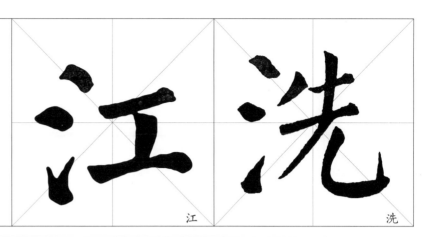

江　　洗

9. 木字旁

横画略斜，竖穿过横画右部或中部，撇和点都与竖相交，点的收笔不超过横画。

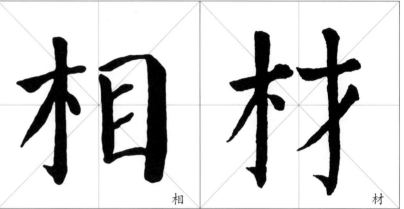

相　　材

10. 王字旁

三横距离相等，注意起笔有变化，第三横变化为挑，收笔斜向上与右边呼应。

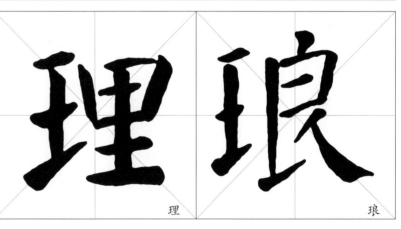

理　　琅

11. 示字旁

点与横距离较远，在折角的上方，竖和点的起笔在同一水平线上。

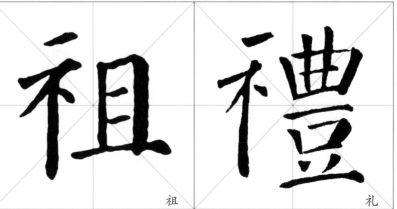

祖　　礼

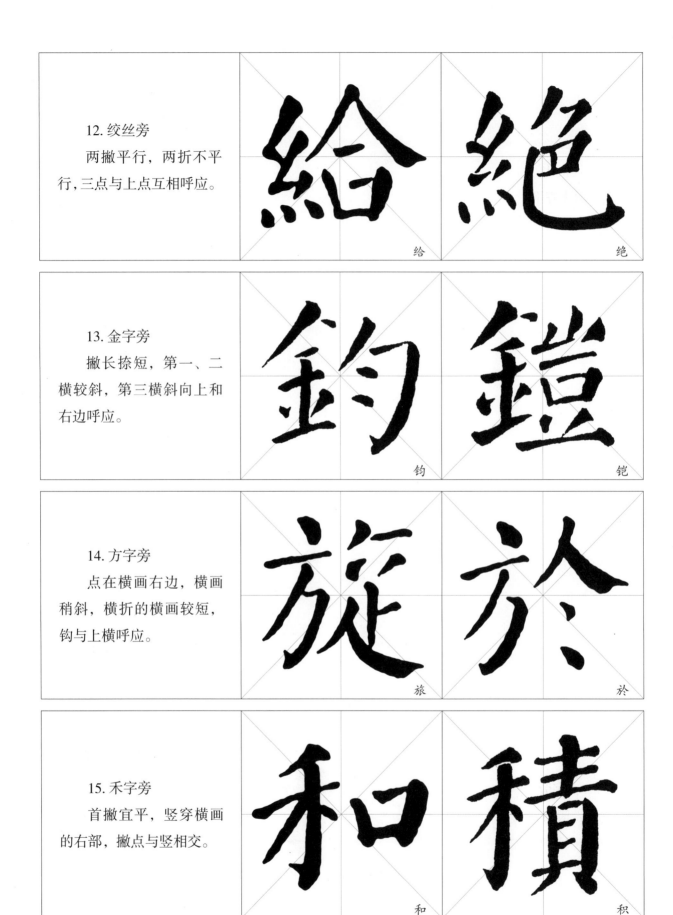

12. 绞丝旁

两撇平行，两折不平行，三点与上点互相呼应。

给

绝

13. 金字旁

撇长捺短，第一、二横较斜，第三横斜向上和右边呼应。

钧

铠

14. 方字旁

点在横画右边，横画稍斜，横折的横画较短，钩与上横呼应。

旅

於

15. 禾字旁

首撇宜平，竖穿横画的右部，撇点与竖相交。

和

积

16. 月字旁

竖撇宜直，三横距离相等，且留出下部一半的空白，两脚齐平。

服

胜

17. 日字旁

横轻竖重，三横的距离大致相等，第三横为挑势，方框窄长。

时

昭

18. 贝字旁

第四横向左边伸长，右边不超出竖画，两脚齐平。

赠

贬

19. 言字旁

点居横右，横画距离均分，"口"部两竖内收。

读

训

20. 车字旁

横画距离均分，最后一横向右上斜，与右边互相呼应。

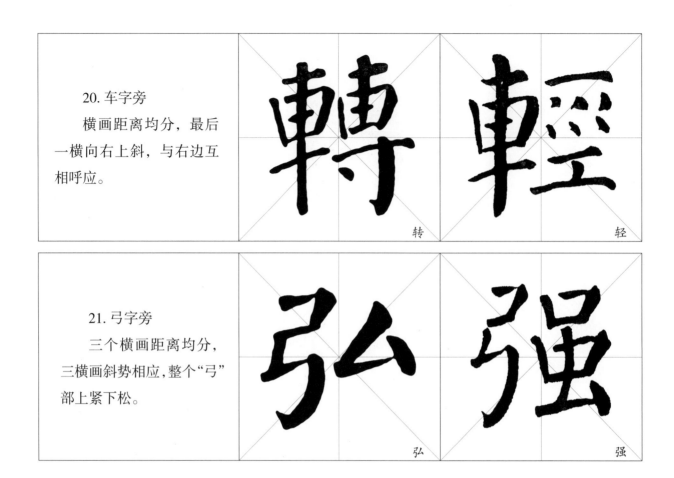

转

轻

21. 弓字旁

三个横画距离均分，三横画斜势相应，整个"弓"部上紧下松。

弘

强

第二节 右偏旁的变化

1. 立刀旁

短竖居中上，竖钩与左部互相呼应。

判

刊

2. 右耳旁

写法同左耳旁，只是竖画用悬针竖。

都　　　郎

3. 力字旁

横折钩的竖画向内包抄，撇画稍长，与左边互相呼应。

勤　　　动

4. 反文旁

上撇斜向左下，较短，下撇从横画的左部起笔，中间呈弧弯之势，撇脚与捺脚呼应。

敬　　　散

5. 页字旁

横画较短，短撇连框但不出框。"贝"字写法同前。

颜　　　颂

6. 隹字旁

短撇斜向左下，左竖画比第四横长，点的起笔位置与撇齐平，四横距离均分。

帷　　　雅

7. 戈字旁

横画斜度较大，斜钩向右下伸长，撇补下空，点补上空。

成　　　威

8. 见字旁

方框窄长，横画等距，撇和竖弯钩互相呼应。

观　　　靓

9. 三撇旁

首撇平短，末撇较长，三撇齐头，距离相等。

彭　　　彰

10. 月字旁

竖撇下部向左伸展与左边呼应，横画等距，注意下部留空。

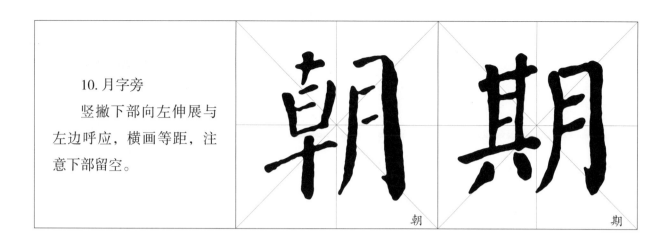

朝　期

第三节　字头的变化

1. 京字头

以点为中心，左右对称均衡。

2. 人字头

接点居中，撇捺斜度相当，左伸右展，两边均衡。

亭　高

金　命

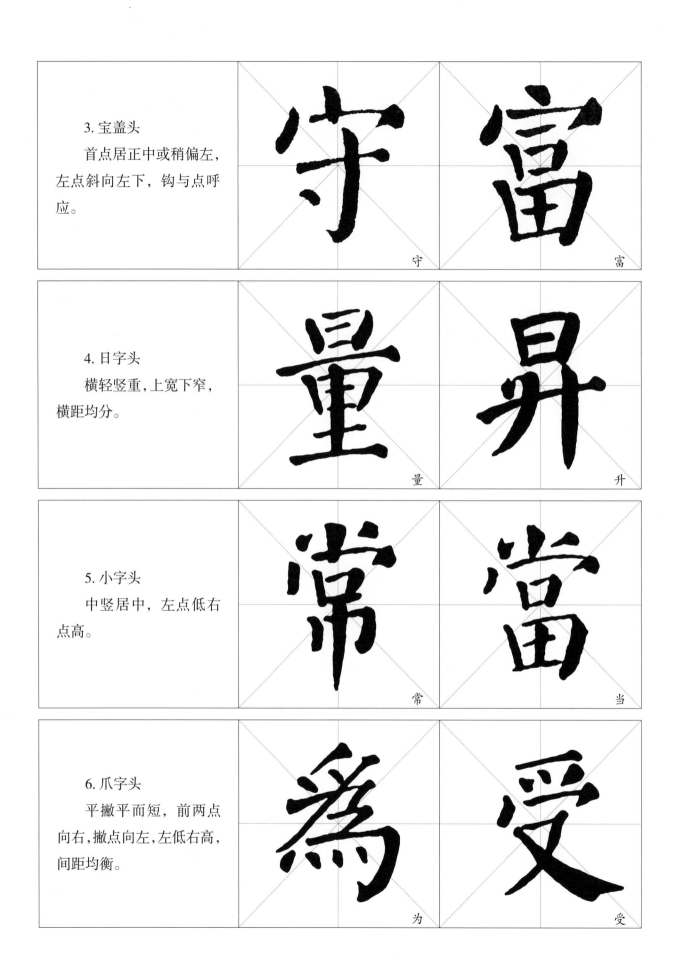

3. 宝盖头
　首点居正中或稍偏左，左点斜向左下，钩与点呼应。

守

富

4. 日字头
　横轻竖重，上宽下窄，横距均分。

量

昇

5. 小字头
　中竖居中，左点低右点高。

常

當

6. 爪字头
　平撇平而短，前两点向右，撇点向左，左低右高，间距均衡。

為

受

7. 草字头

两个短横与两短竖或相交或相接，两竖左低右高向内收。

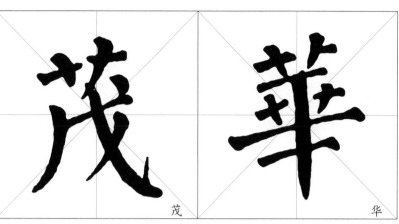

茂　华

8. 广字头

中点居中，横画略斜，撇从横画头部起笔，直伸向左下角。

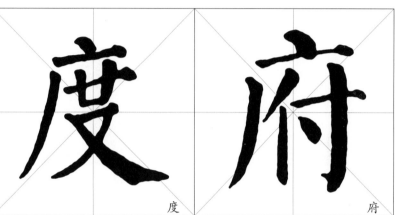

度　府

9. 春字头

横画略斜，三横间距相等，第三横不要太长，让撇捺伸长做主笔，撇捺左右伸展，相互呼应。

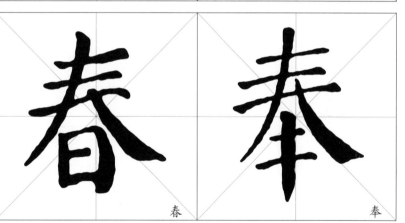

春　奉

10. 禾字头

平撇平而短，横略上斜，撇捺改作点，与竖画相离。

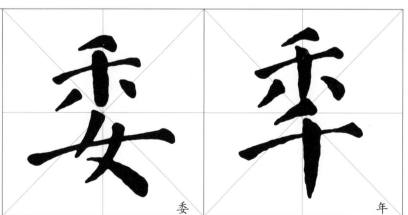

委　年

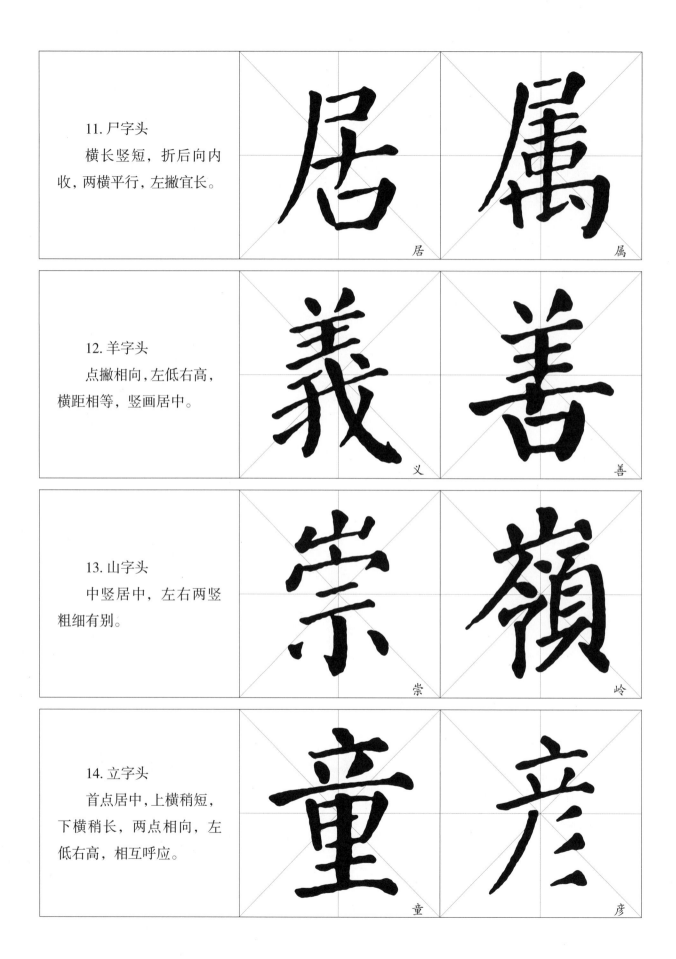

11. 尸字头
　　横长竖短，折后向内收，两横平行，左撇宜长。

居　属

12. 羊字头
　　点撇相向，左低右高，横距相等，竖画居中。

义　善

13. 山字头
　　中竖居中，左右两竖粗细有别。

崇　岭

14. 立字头
　　首点居中，上横稍短，下横稍长，两点相向，左低右高，相互呼应。

童　彦

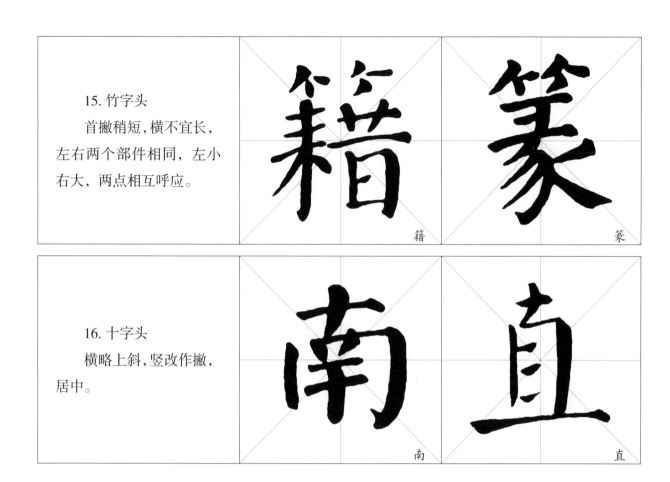

15. 竹字头

首撇稍短，横不宜长，左右两个部件相同，左小右大，两点相互呼应。

籍

篆

16. 十字头

横略上斜，竖改作撇，居中。

南

直

第四节　字底的变化

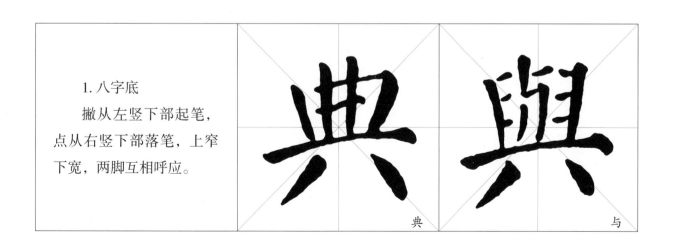

1. 八字底

撇从左竖下部起笔，点从右竖下部落笔，上窄下宽，两脚互相呼应。

典

与

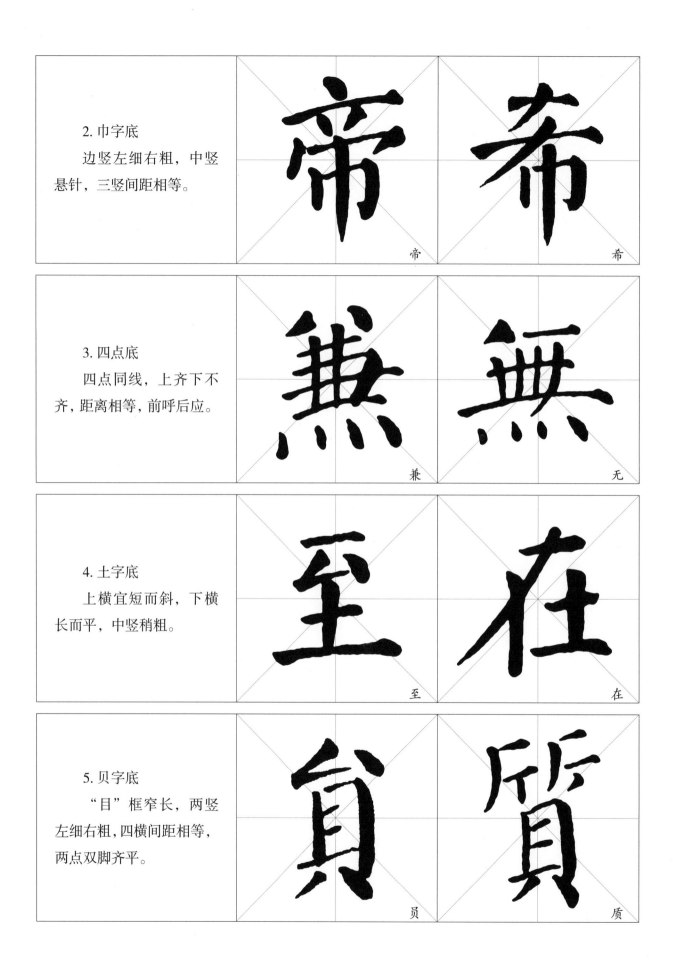

2. 巾字底

边竖左细右粗，中竖悬针，三竖间距相等。

帝

希

3. 四点底

四点同线，上齐下不齐，距离相等，前呼后应。

兼

无

4. 土字底

上横宜短而斜，下横长而平，中竖稍粗。

至

在

5. 贝字底

"目"框窄长，两竖左细右粗，四横间距相等，两点双脚齐平。

员

质

6. 心字底

　左点顺锋起笔，卧钩钩向中心，挑点与右点互相呼应。

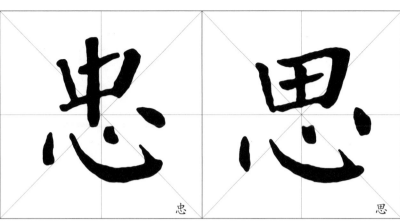

忠　　思

7. 皿字底

　两侧内收，斜度相等，空当均匀，长横托底。

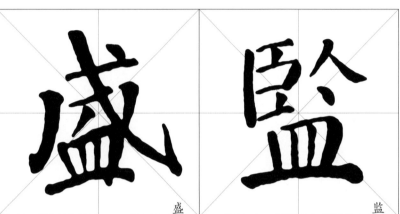

盛　　监

8. 女字底

　两撇平行，撇点与撇的交点居中，长横略斜，两脚齐平。

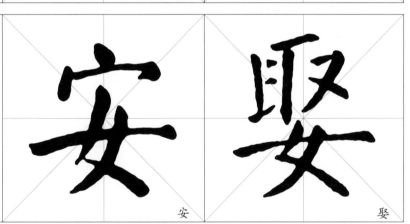

安　　娶

9. 走之底

　点居折上，横折宜短，小弯靠右，平捺一波三折而过。

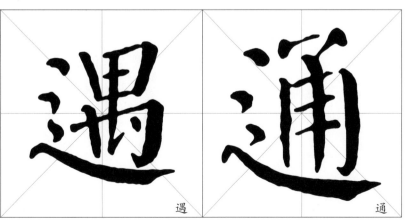

遇　　通

| 10. 木字底

横画长则撇捺改作点。
横画短则撇捺伸展做主笔。 | 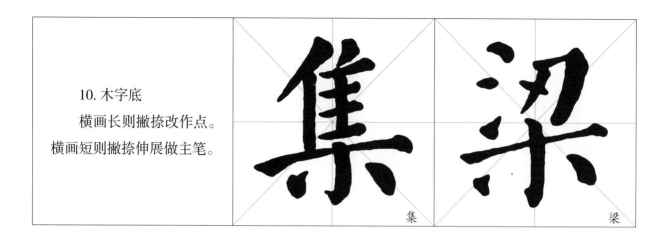 |

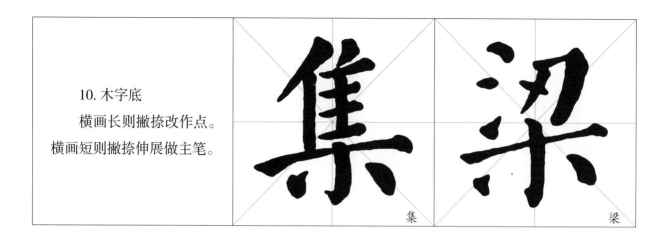

第五节　字框的变化

| 1. 同字框

内心靠上，上实下虚。 | 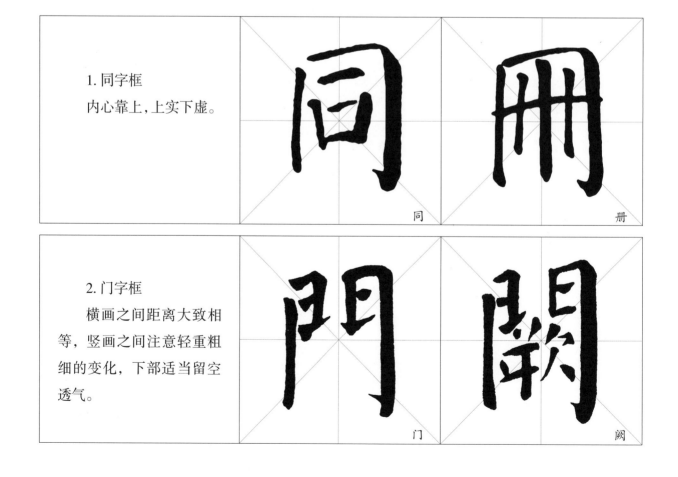 |
| 2. 门字框

横画之间距离大致相等，竖画之间注意轻重粗细的变化，下部适当留空透气。 | |

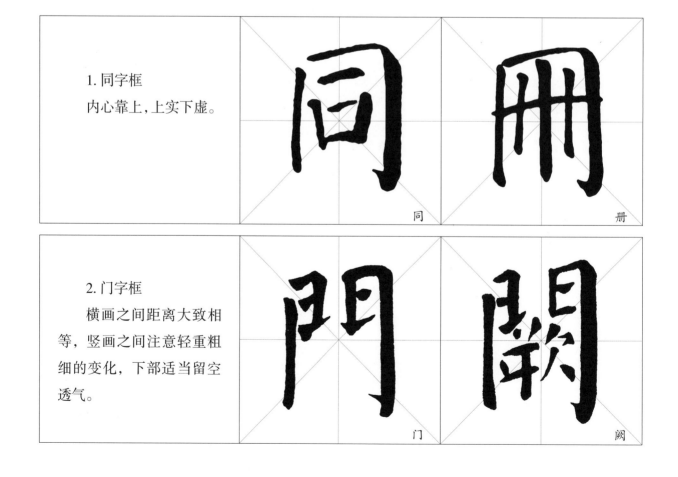

3. 国字框

竖画左细右粗，左短右长，以求变化。

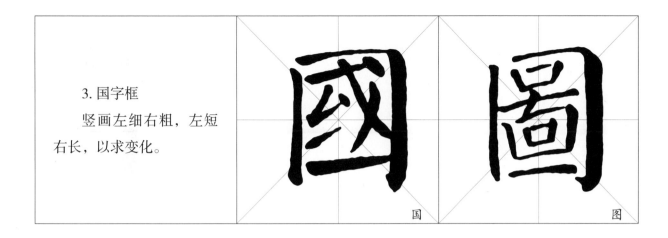

国

图

结构分析

　　方块汉字从结构上可分为独体字和合体字两大类；从笔画多少来看，少则一画，多则三十几画；从形状来看，几乎所有的几何图形都有。不论是独体字，还是合体字，不管形状怎么样，笔画多少，结构繁简，一个字的各组成部分，都得容纳在同一方格内，因此，就有如何结构的问题。

　　历代的书法家对结构的研究做了许多努力，如欧阳询三十六法、李淳八十四法、黄自元九十二法。这些研究有合理可取之处，如黄自元九十二法的前面八十二种结构法可取，但他的第八十三法到第九十二法就不可取了。比如第九十法讲单人旁"单人旁字准此"，即单人旁的字照这样子写，其他也都用"准此"来搪塞，他是讲不出所以然来了。这些结构法还有一个明显的缺陷，那就是"只见树木，不见森林"，没能从根本上、从整体上去讲明汉字结构的关系。

　　要讲清楚根本关系，我们可以借鉴中华文化的经典著作《易经》和"太极图"来帮助理解。

　　《易经》说："太极生两仪，两仪生四象，四象生八卦。"《易经》的核心是运用一分为二、对立统一的宇宙观和辩证法来揭示宇宙间事物发展和变化

的自然规律。它的内容非常丰富，对中国文化和世界科学有着重大而深远的影响。例如中医把人看作一个"太极"、一个整体，这个"太极"的两仪、阴阳要平衡，不平衡人就会生病。

回到书法上，我们把这个图看作一个字的整体，一个空间、一个方块，两仪就是黑与白、柔与刚、方与圆、逆和顺、藏和露、曲和直、粗和细……总而言之，即矛与盾。中间的S形线表明阴阳可以变化，并且这种变化不是突变而是渐进的。"四象"即东南西北四个方位；"八卦"即"四象"再加上东南、西南、东北和西北四个方位成为八个方位，把这八个方位按不同的方法连起来，就有了田字格、米字格、九宫格，传统的练字方法不就是从这里来的吗？

在这个空间里，即在这个方格里写上笔画，这是黑，即是阴；没有写上笔画的地方，就是白，即是阳。根据太极图整体平衡的原理，黑白之间一定要疏密得当，和谐均衡，即每个字不管笔画多少、结构繁简，都容纳在同一方块之中，看上去没有过疏或过密的感觉。绘画上也有"知白守黑，计白当黑"的说法，其实这也是汉字结构的总原则。把握了这个原则，你就掌握了汉字结构和章法的真谛，你讲多少法就多少法，只要不违背这个原则就可以了。如果不把握这个原则，讲九十二法讲不清，再讲九万二十法也讲不清。为了记忆方便，我们可把它叫作"太极书法"。

用"太极书法"不仅可以分析结构，也可以分析章法（后面我们再讲）。

下面我们从结构形式、结构比例和结构布势三方面进一步论述。

第一节　结构形式

一、独体字

字的结构形式可分为独体字和合体字。

独体字是由基本笔画和复合笔画组成的不能再分开的字。它的形态多种多样,有正的,有斜的,有扁平的,也有瘦长的。书写独体字,可根据前述的"太极书法"来书写,注意重心平稳,疏密均衡。为了临习方便,下面介绍写法要点。

"三"字写法要点:三横呈宝塔形的稳定结构,横画之间距离相等,三横的起笔要有变化。

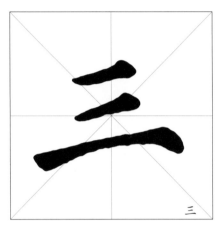

"也"字写法要点:第一笔横折斜度要大,三个竖画距离均匀,竖弯钩要回抱而不能松散。

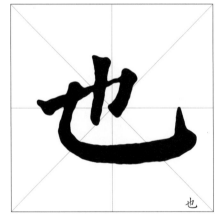

"不"字写法要点:横竖构成一个稳定的T字形,竖画对应横画的中点,撇从横画的三分之二处而不是二分之一处起笔,撇尾和右点的斜度平衡。

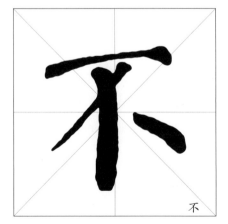

"之"字写法要点：首点居中，横撇简写成挑点和撇，写得夹角较小，最后一平捺托住上面的笔画，一波三折而过。三画的起笔成三点一线。

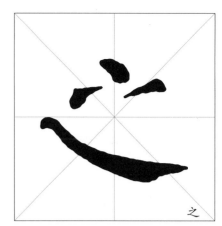

"又"字写法要点：笔画虽少，却不能小视，第一笔起笔同横，略斜向上，斜撇与捺的交点在撇的中下部，围成的三角形才不会较大，显示"又"字宽博的特点。

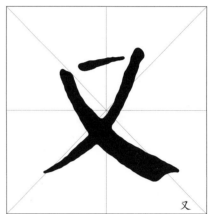

"女"字写法要点：逆锋起笔，撇折的夹角为略大于90°的钝角，回锋收笔。第二笔撇画与第一笔的交点对应第一笔的起笔，两脚齐平，第三画横画起笔宜低。三笔分割出的中间的空白不能太大。

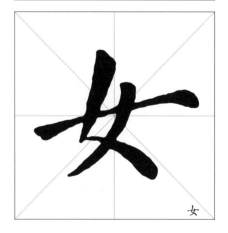

下面介绍几个斜体字，特别要注意重心平稳，斜中求正。

"氏"字写法要点：字向右下斜，斜钩的长度比第二笔的竖提要长，比第三笔的横末要宽。

"乃"字写法要点：撇画伸向左下，横折折折钩向内回抱。

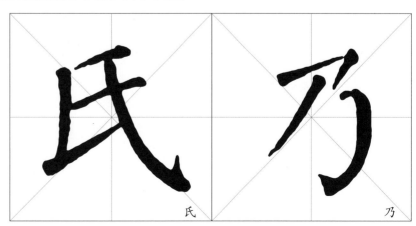

"为(爲)"字写法要点：起笔的撇较平而短，第二个撇长而曲，三个折中间的最小，下面的最大，四点都靠近横画。

"及"字写法要点：两撇一直一曲，横折的横斜度要大，捺分割出的中间的空白不能太大，应与左撇的上半部交叉，而不能与左撇的中部甚至下半部交叉。

"方"字写法要点：点居横中，撇斜伸向左下，横折钩内抱至点的下方与点呼应。

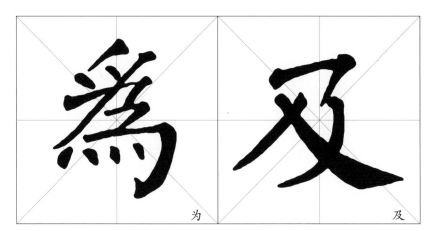

为

及

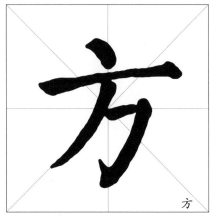

方

二、合体字

合体字是由两个或两个以上的独体字共同组合而构成的字，有的独体字就是它的偏旁部首。有左右结构、左中右结构、上下结构、上中下结构、半包围结构和全包围结构。

1. 左右结构

由左、右两部分组成，左右部分间距适中。

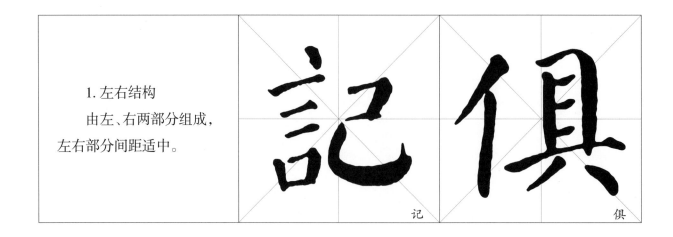

记

俱

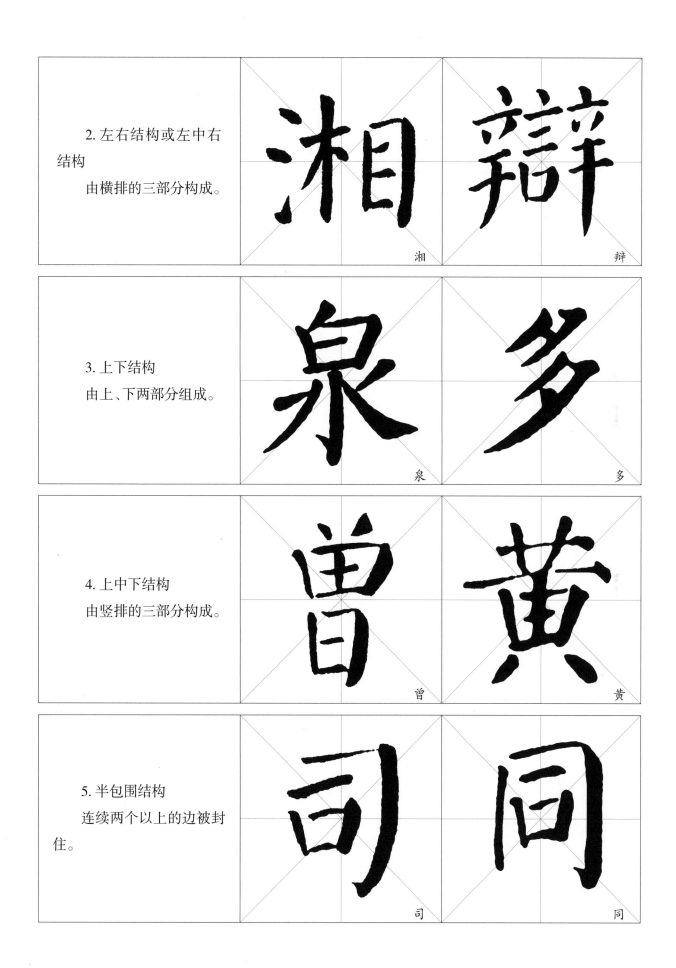

2. 左右结构或左中右结构

由横排的三部分构成。

湘　辩

3. 上下结构

由上、下两部分组成。

泉　多

4. 上中下结构

由竖排的三部分构成。

曾　黄

5. 半包围结构

连续两个以上的边被封住。

司　同

6. 全包围结构

全包围结构的字有两种类别，一种是像"日""曰"左右有两竖往内收进的字，这些字被包围部分笔画较少，左右两竖比较短。

第二种类别是被包围的部分笔画较多，所以左右两竖拉得直且长，而不是向内收进。

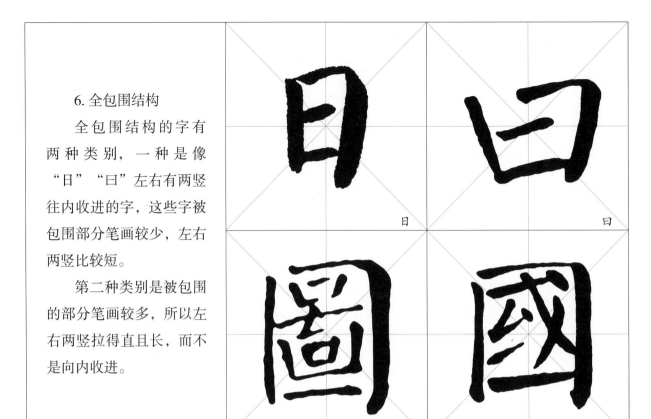

日

曰

图

国

第二节　结构比例

一、左右结构搭配比例

1. 左右相等

左右两部分所占位置大致相等，书写时注意左右之间的搭配要和谐，不能拥挤，也不能太松散，约各占二分之一。

朝

所

2.左窄右宽

左边笔画少于右边，左边所占位置一般为三分之一。

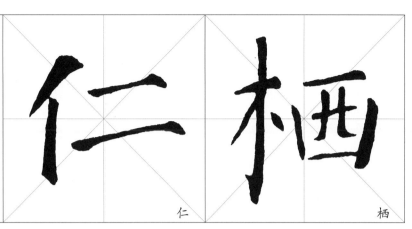

仁　栖

3.左宽右窄

左边部分的笔画多于右边部分的笔画，左边占三分之二的位置比例。

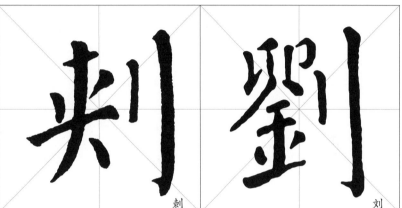

刺　刘

4.由多部横排组成的左右结构

由于其多部分横排，容易写宽，所以每部分都要适当写窄，以免臃肿虚胖。

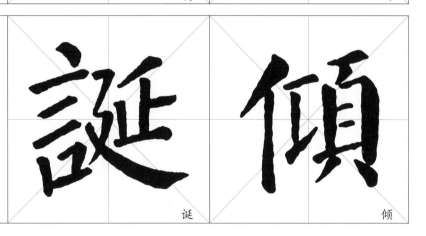

诞　倾

二、上下结构搭配比例

1.上下相等

其比例各占二分之一。

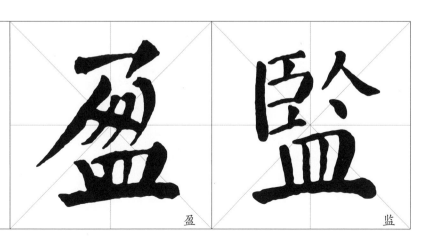

盈　监

2. 上大下小

　　上占三分之二，下占三分之一。

3. 上小下大

　　上占三分之一，下占三分之二。

4. 由多部竖列组成的上下结构

　　由于其多部分竖列，一般容易写得瘦长，因而在书写时应当将各部分适当压扁。

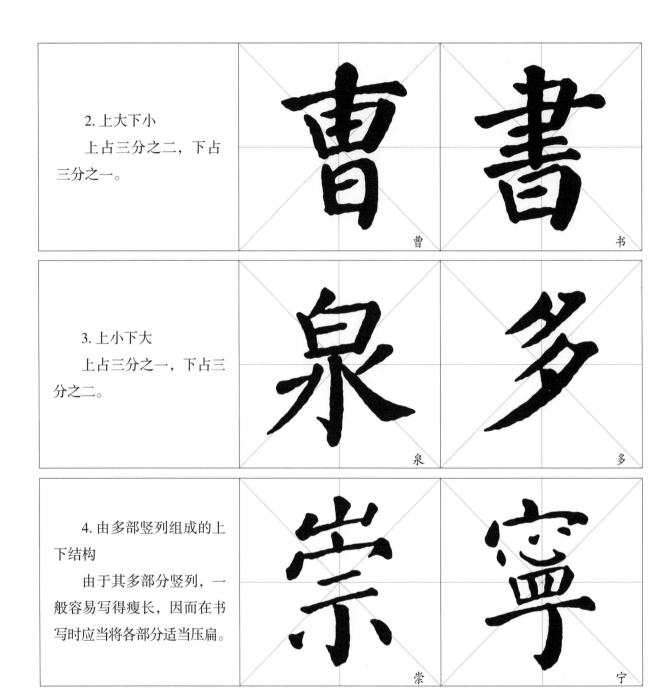

曹　书　泉　多　崇　宁

第三节　结构布势

一、对称均衡，中心平稳

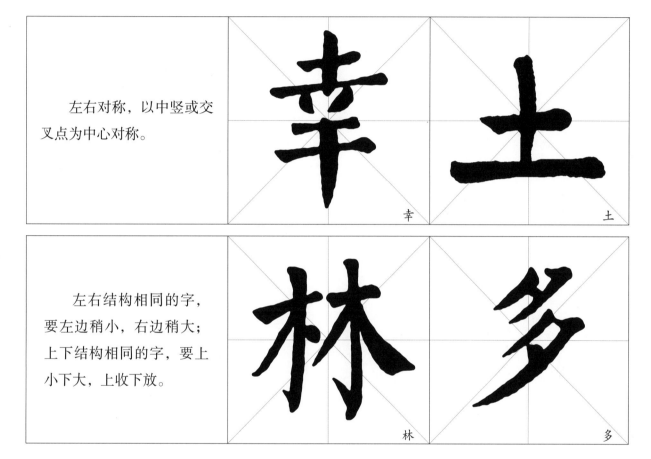

左右对称，以中竖或交叉点为中心对称。

　　幸　　土

左右结构相同的字，要左边稍小，右边稍大；上下结构相同的字，要上小下大，上收下放。

　　林　　多

二、对比调和，朝揖相让

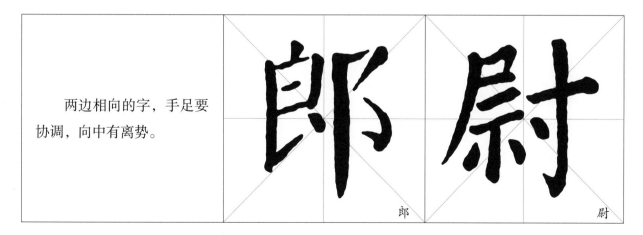

两边相向的字，手足要协调，向中有离势。

　　郎　　尉

两边相背的字，点画要呼应，背中有向意。

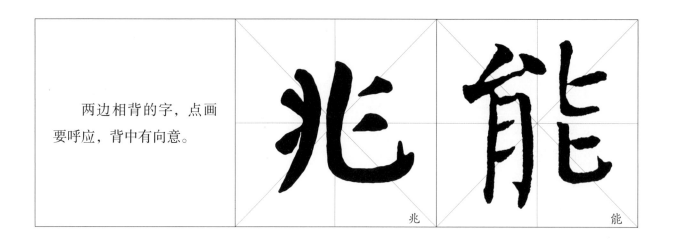

兆　　能

三、同中有异，多样统一

同中有异、多样统一是客观事物本身所具有的特征，它使人感到既丰富又协调，既活泼又有序。我们这里讲汉字结构要注意笔画和偏旁的同中有异，多样统一，使笔画有长短、轻重、收放、大小之异，偏旁有主次、虚实、整齐参差之别，有时甚至是相同的字采取不同的写法。

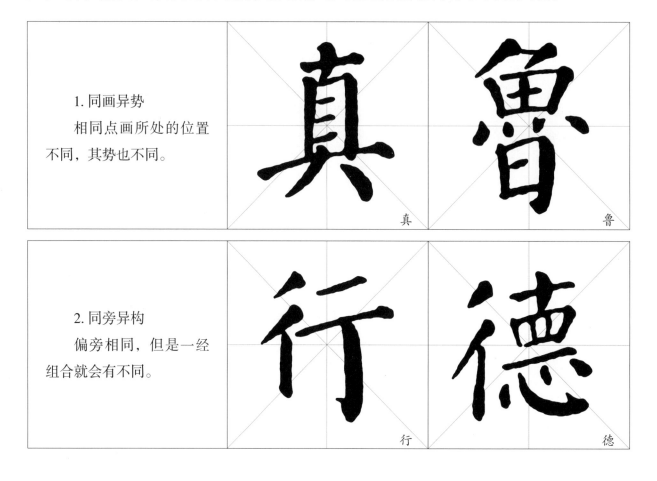

1. 同画异势
相同点画所处的位置不同，其势也不同。

真　　鲁

2. 同旁异构
偏旁相同，但是一经组合就会有不同。

行　　德

四、顺其自然，返璞归真

汉字的形体构造取法于自然界形象，千姿百态，各具面目，书写时要顺其自然，取其真态，返璞归真，因字立形。

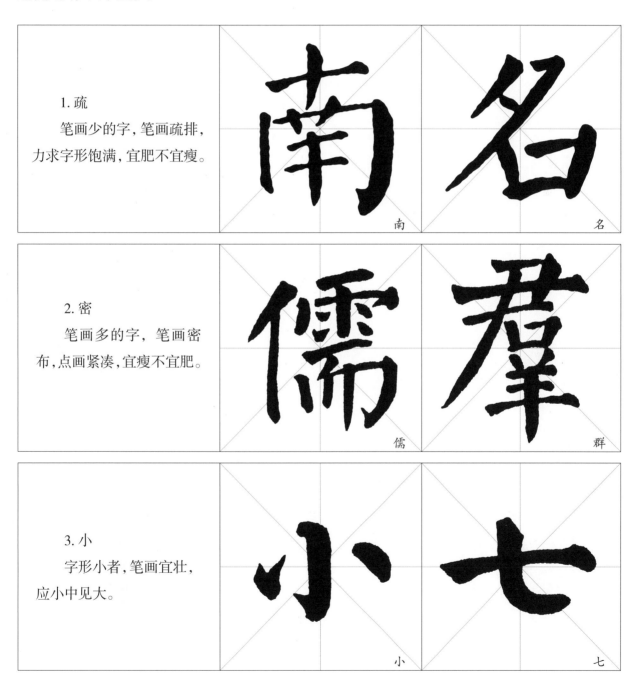

1. 疏
　　笔画少的字，笔画疏排，力求字形饱满，宜肥不宜瘦。

南

名

2. 密
　　笔画多的字，笔画密布，点画紧凑，宜瘦不宜肥。

儒

群

3. 小
　　字形小者，笔画宜壮，应小中见大。

小

七

4. 大

　　字形大者，点画紧凑，笔画宜瘦不宜肥，和笔画多的字的写法一样。

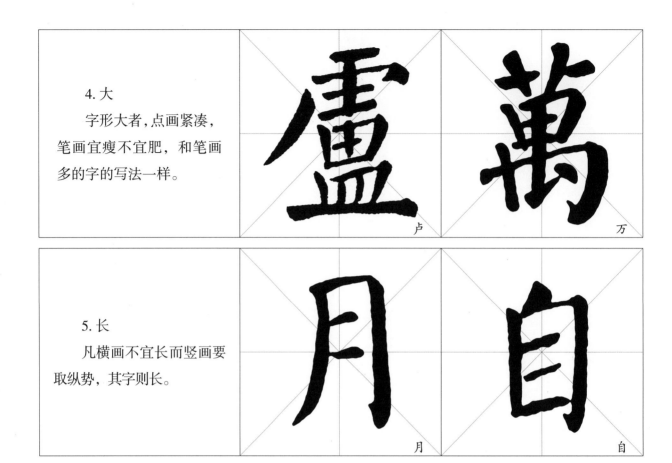

卢　万

月　自

5. 长

　　凡横画不宜长而竖画要取纵势，其字则长。

造字练习

　　每一个碑帖都不可能涵盖所有的汉字，凡临习碑帖，都有入帖和出帖的问题。入帖是指通过对某一家某一帖的临习，对其笔法、字法和章法都有比较深入的理解和把握，对其形质和神韵都能比较准确地领会，也就是说临习得很像了。如果说我们能用前面几章所学的知识和技法把原帖临习得很像了，不仅形似还有点神似了，那就算基本入帖了。出帖则是在入帖的基础上，将所学的知识和技法融会贯通，消化吸收，为我所用，这时候字的形态可能不是很像原帖，但是内在方面仍和原帖有着实际上的师承和亲缘关系，也就是遗貌取神——出帖了。对初学者来说，临习某家或某帖，要先入帖，然后才能谈出帖。入帖和出帖都需要一个过程，有时要反复交叉进行，才能既入得去又出得来。入帖是为了积累，出帖是为了创作。临帖只是量的积累，创作才是质的飞跃。如果说只靠前面几章所学的点画笔法、偏旁部首、间架结构来写，碰到原帖上没有的字仍然感到困惑，难以下笔，那么我们可以通过集字来"造"出所需要的新字。

　　集字是从临帖到创作之间的一座桥梁。集字是指根据所要书写的内容，有目的地收集某家或某帖的字，对于在原帖中无法集选的字，可以根据相关的用笔特点、偏旁部首、结构规则和相同风格进行组合整理，可运用加法增加一些笔画和部件，或者是运用减法减少一些笔画和部件，或者综合运用加减法后移位合并，使之既有原帖字的韵味，又是原帖上没有的字，这样"造"出我们所需要的新字，以便我们在进行创作的时候使用，这就是所谓的"造字练习法"。

　　下面我们根据原帖来做一些积累。

第一节　基本笔画加减法

一、基本笔画加法

一+工——二　　用"一"字加上"工"字的上横，得到"二"字。

士+所——壬　　"士"字加上"所"字的第二个平撇，得到"壬"字。

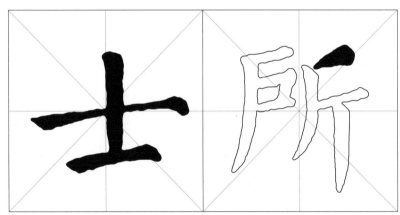

王+中——丰　　用"王"字的"三"部加上"中"字的中竖，得到"丰"字。

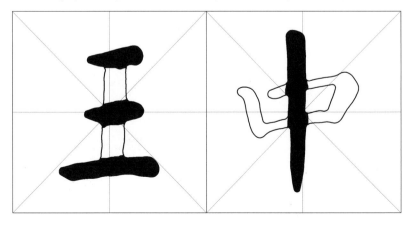

上——土　将"上"字的上横往左伸，得到"土"字。

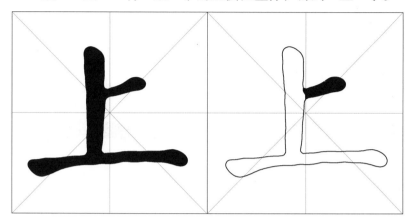

元——无　将"元"字的撇往上伸，得到"无"字。

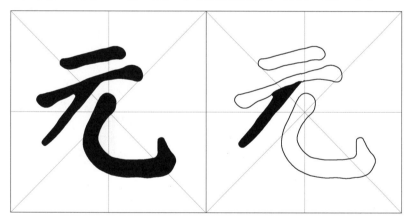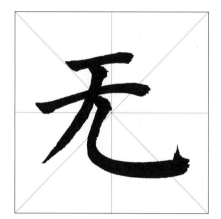

史+大——吏　用"史"字加上"大"字的横画，得到"吏"字。

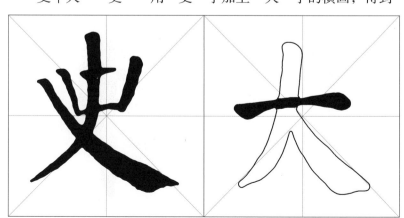

日＋十——甲　　用"日"字加上"十"字的中竖，得到"甲"字。

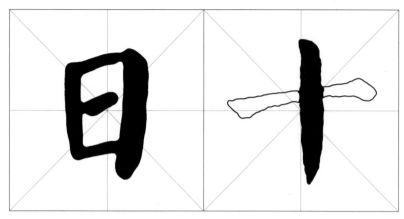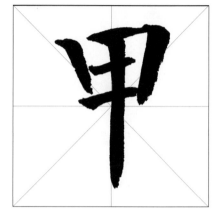

九＋六——丸　　用"九"字加上"六"字的首点，得到"丸"字。

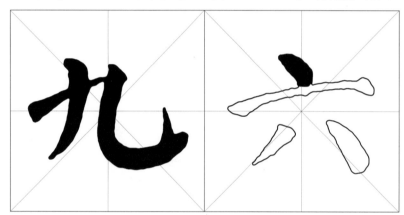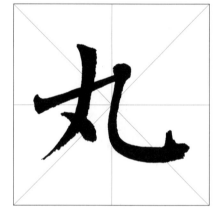

月＋六——丹　　用"月"字的"冂"部加上"六"字的首点和长横，得到"丹"字。

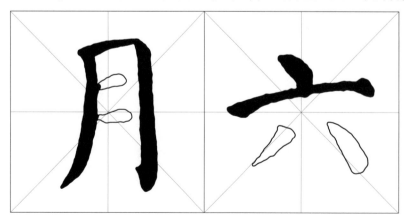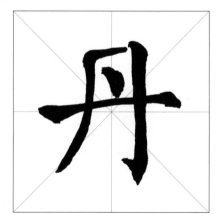

心＋参（糸）——必　　用"心"字加上"糸"字的撇画，得到"必"字。

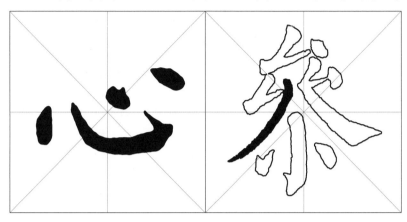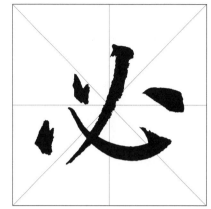

曰＋千——申　　用"曰"字加上"千"字的长竖，得到"申"字。

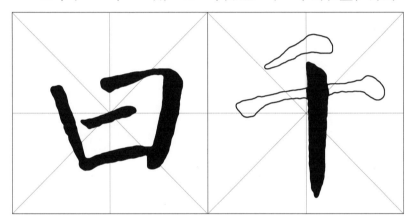

曰＋允——电　　用"曰"字加上"允"字的竖弯钩，得到"电"字。

王+玄——主　　用"王"字加上"玄"字的首点，得到"主"字。

又+玄——叉　　用"又"字加上"玄"字的首点，得到"叉"字。

大+玄——犬　　用"大"字加上"玄"字的首点，得到"犬"字。

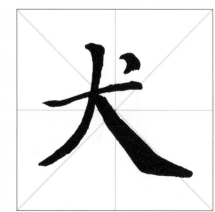

代＋以——伐　用"代"字加上"以"字的长撇，得到"伐"字。

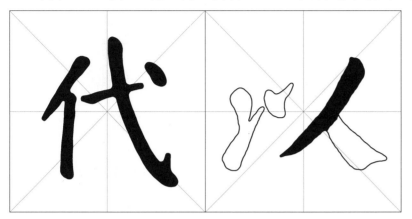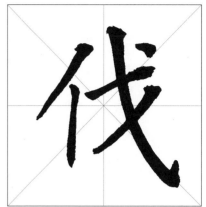

司＋不——同　用"司"字加上"不"字的中竖，得到"同"字。

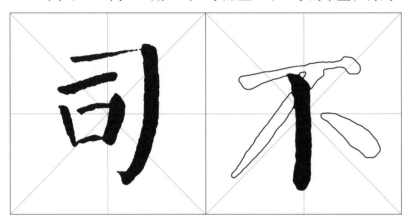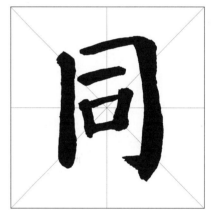

和＋不——种　用"和"字加上"不"字的中竖，得到"种"字。

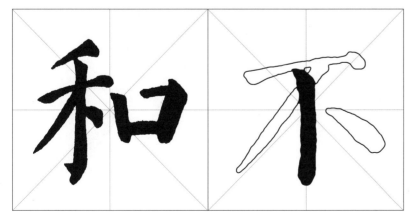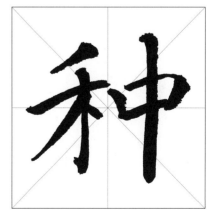

尤＋和——龙 用"尤"字加上"和"字的斜撇，得到"龙"字。

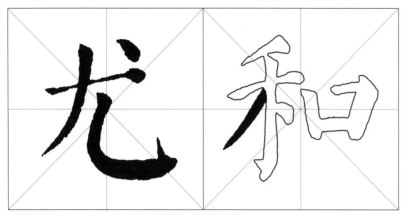

三＋不——丕 用"三"字的长横加上"不"字，得到"丕"字。

曰＋川——由 用"曰"字加上"川"字的中竖，得到"由"字。

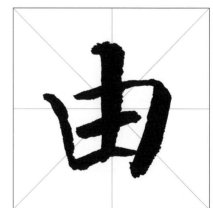

夫+先——失　用"夫"字加上"先"字的短撇，得到"失"字。

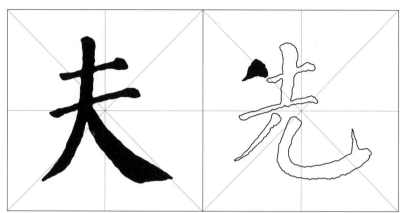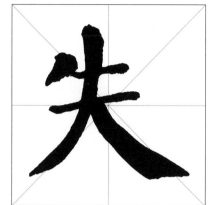

之+委——乏　用"之"字加上"委"字的首撇，得到"乏"字。

仁+委——任　用"仁"字加上"委"字的第一横，得到"任"字。

仕＋委——任　　用"仕"字加上"委"字的首撇，得到"任"字。

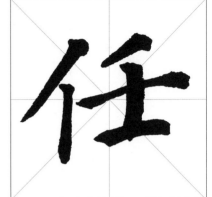

二、基本笔画减法

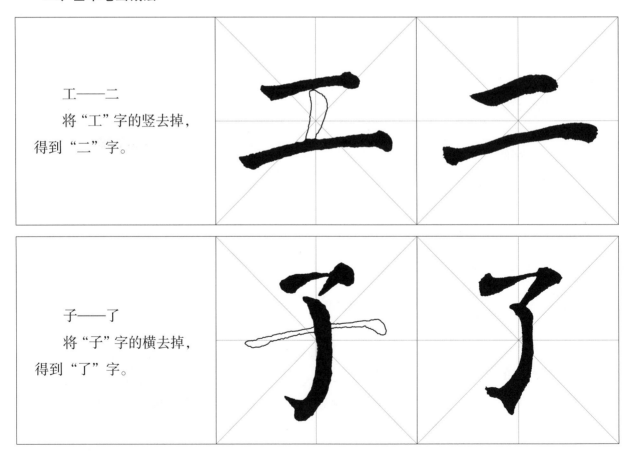

工——二
将"工"字的竖去掉，得到"二"字。

子——了
将"子"字的横去掉，得到"了"字。

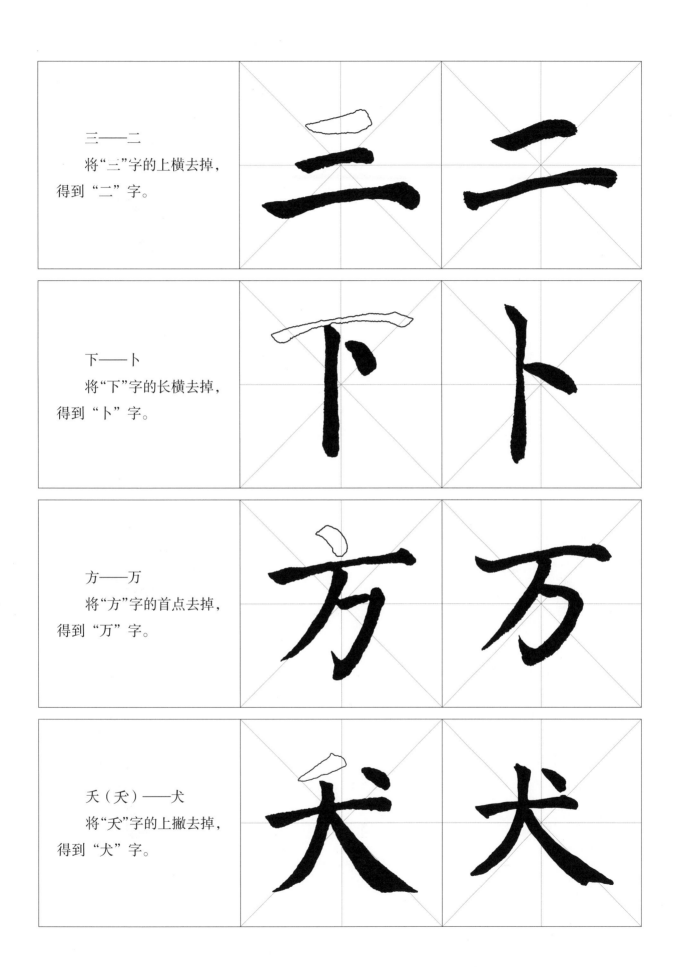

三——二
将"三"字的上横去掉，
得到"二"字。

下——卜
将"下"字的长横去掉，
得到"卜"字。

方——万
将"方"字的首点去掉，
得到"万"字。

夭（夭）——犬
将"夭"字的上撇去掉，
得到"犬"字。

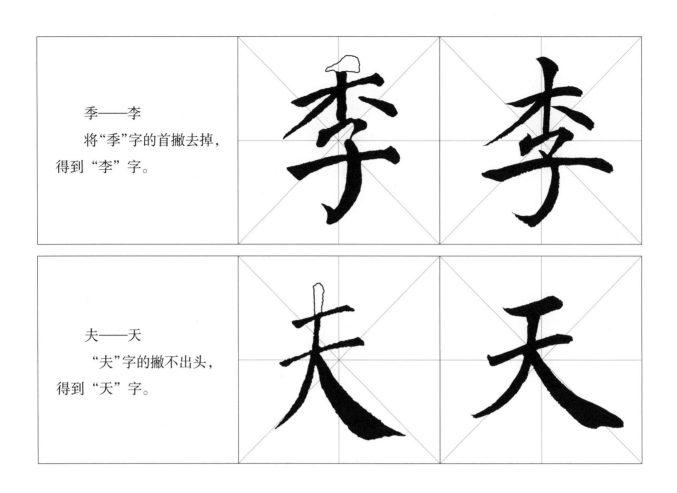

季——李

将"季"字的首撇去掉，得到"李"字。

夫——天

"夫"字的撇不出头，得到"天"字。

第二节　偏旁部首移位合并法

仕+也——他　　将"仕"字的左旁移到"也"字的左边，得到"他"字。

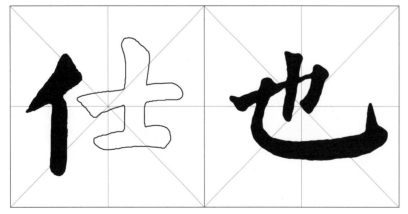
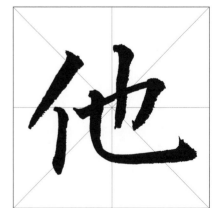

俱＋山——仙　　将"俱"字的左旁移到"山"字的左边，得到"仙"字。

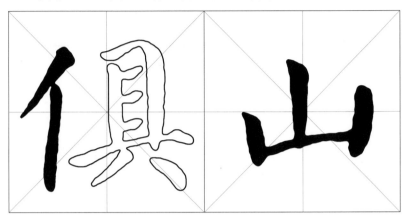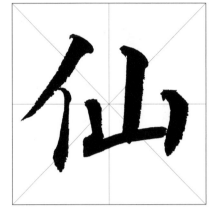

传＋言——信　　将"传"字的左旁移到"言"字的左边，得到"信"字。

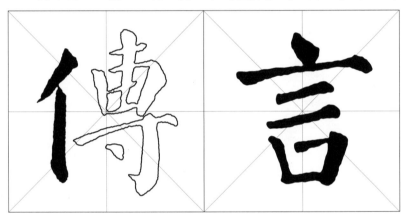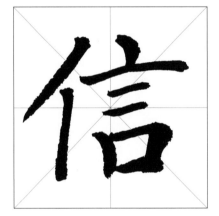

佐＋更——便　　将"佐"字的左旁移到"更"字的左边，得到"便"字。

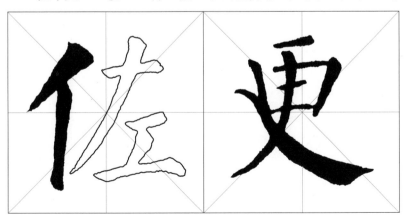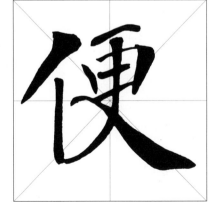

隋+人——队　　将"隋"字的左旁移到"人"字的左边，得到"队"字。

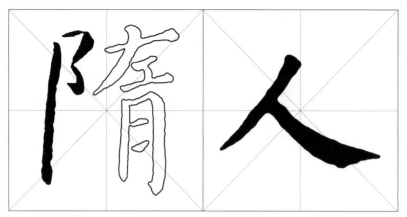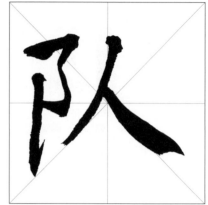

隋+月——阴　　将"隋"字的左旁移到"月"字的左边，得到"阴"字。

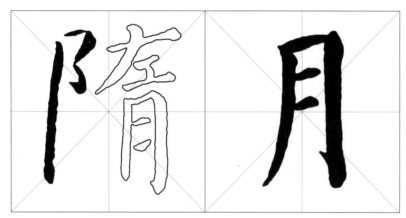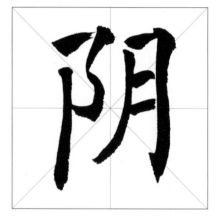

陵+车——阵　　将"陵"字的左旁移到"车"字的左边，得到"阵"字。

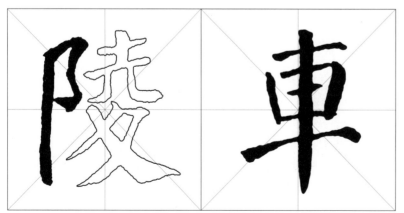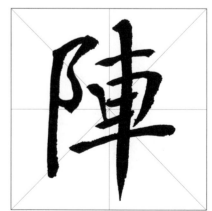

阳（陽）＋日——旸（暘）　　将"陽"字的右旁移到"日"字的右边，得到"旸"字。

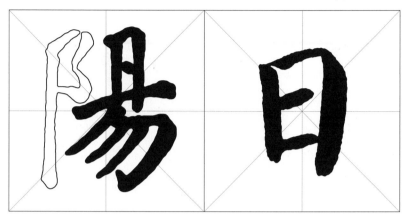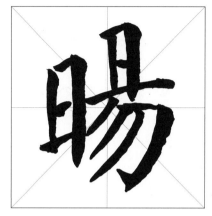

江＋州——洲　　将"江"字的左旁移到"州"字的左边，得到"洲"字。

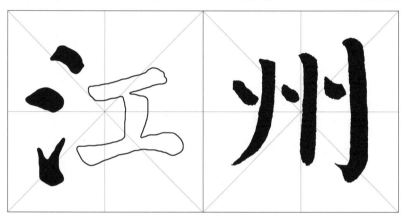

温＋主——注　　将"温"字的左旁移到"主"字的左边，得到"注"字。

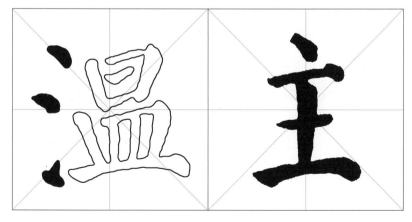

河＋朝——潮　　将"河"字的左旁移到"朝"字的左边，得到"潮"字。

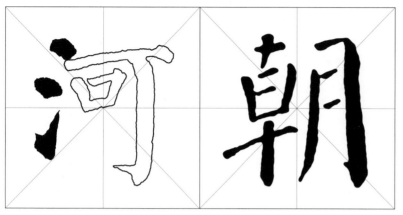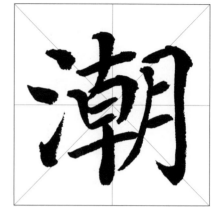

洗＋也——池　　将"洗"字的左旁移到"也"字的左边，得到"池"字。

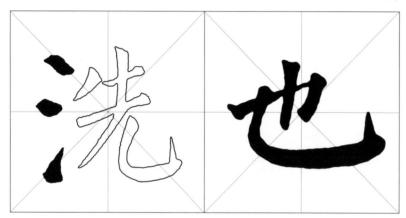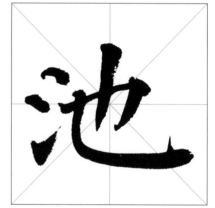

城＋神——坤　　将"城"字的左旁与"神"字的右旁合并，得到"坤"字。

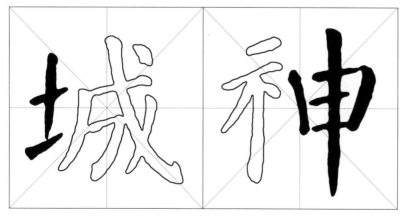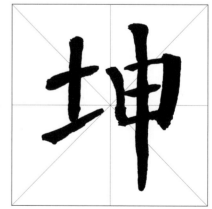

城+涪——培　　将"城"字的左旁与"涪"字的右旁合并，得到"培"字。

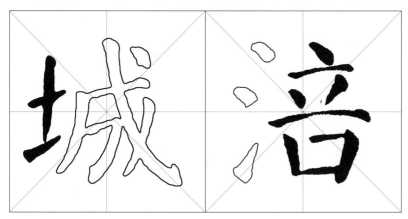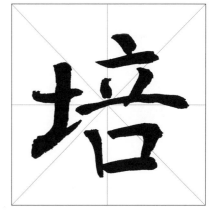

城+不——坏　　将"城"字的左旁移到"不"字的左边，得到"坏"字。

城+于——圩　　将"城"字的左旁移到"于"字的左边，得到"圩"字。

从（從）＋主——往　　将"從"字的左旁移到"主"字的左边，得到"往"字。

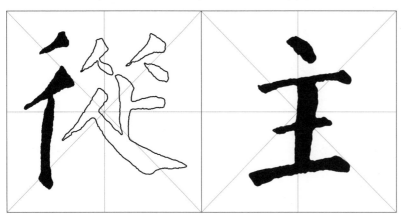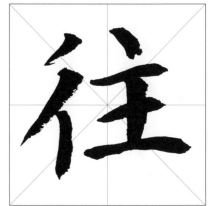

德＋时（時）——待　　将"德"字的左旁与"時"字的右旁合并，得到"待"字。

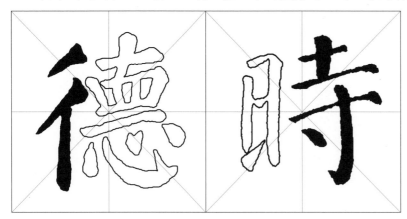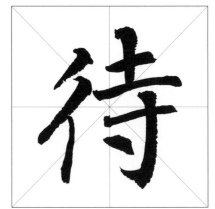

得＋恨——很　　将"得"字的左旁与"恨"字的右旁合并，得到"很"字。

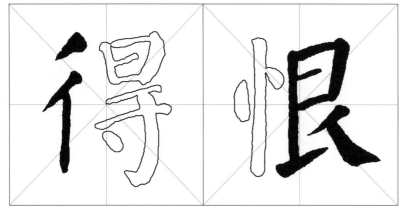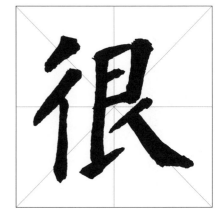

行+正——征　　将"行"字的左旁移到"正"字的左边，得到"征"字。

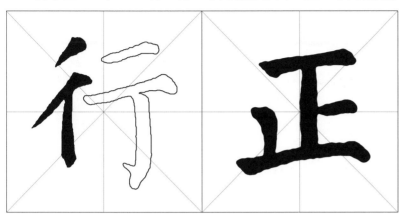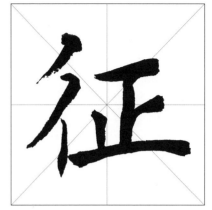

怀+尤——忧　　将"怀"字的左旁移到"尤"字的左边，得到"忧"字。

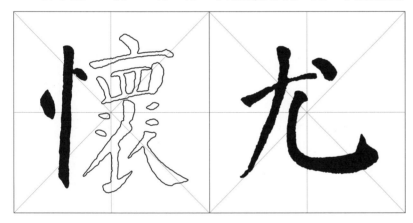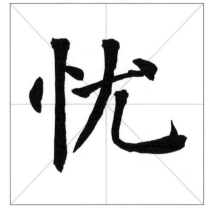

恬+始——怡　　将"恬"字的左旁与"始"字的右旁合并，得到"怡"字。

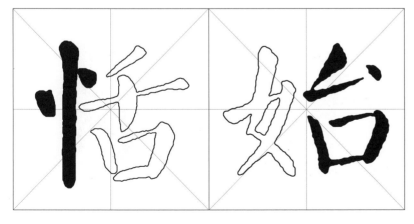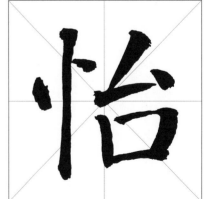

恤+长——怅　　将"恤"字的左旁移到"长"字的左边，得到"怅"字。

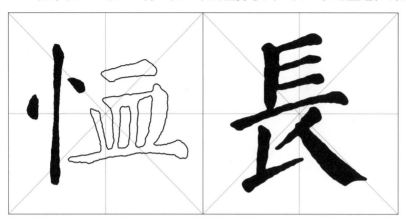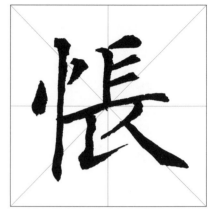

惟+京——惊　　将"惟"字的左旁移到"京"字的左边，得到"惊"字。

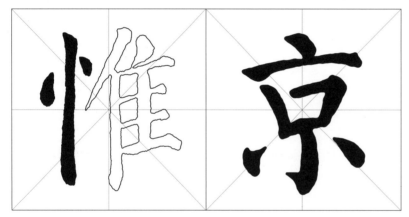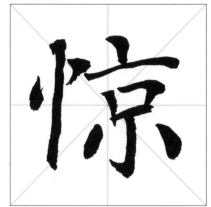

撰+京——掠　　将"撰"字的左旁移到"京"字的左边，得到"掠"字。

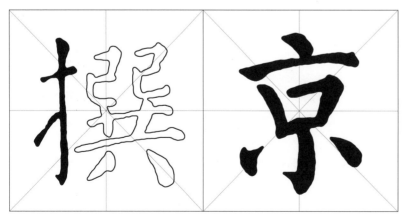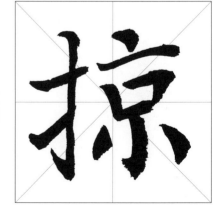

挍+军——挥　将"挍"字的左旁移到"军"字的左边，得到"挥"字。

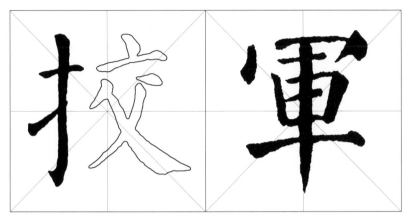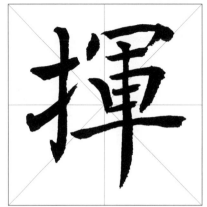

授+时（時）——持　将"授"字的左旁与"時"字的右旁合并，得到"持"字。

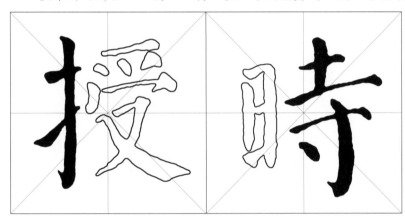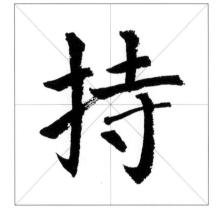

推+工——扛　将"推"字的左旁移到"工"字的左边，得到"扛"字。

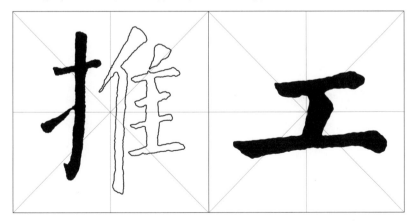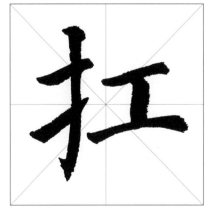

强+玄——弦 　将"强"字的左旁移到"玄"字的左边，得到"弦"字。

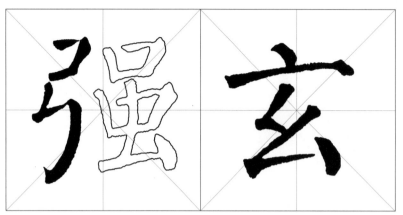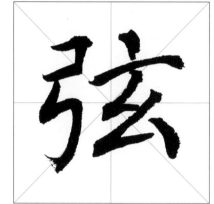

弘+不——引 　将"弘"字的左旁与"不"字的中竖合并，得到"引"字。

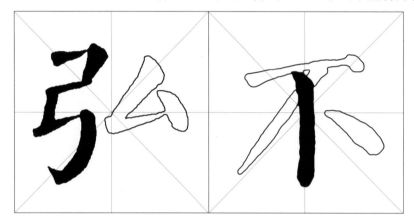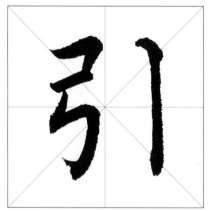

弘+禅——弹 　将"弘"字的左旁与"禅"字的右旁合并，得到"弹"字。

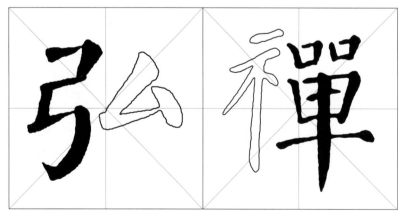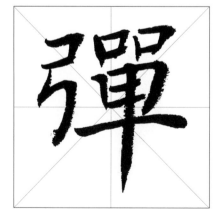

张+也——弛 将"张"字的左旁移到"也"字的左边，得到"弛"字。

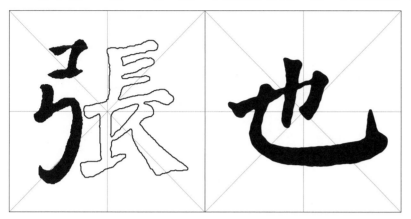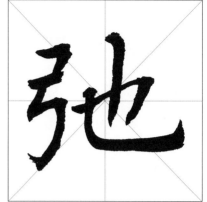

侄（姪）+祖——姐 将"姪"字的左旁与"祖"字的右旁合并，得到"姐"字。

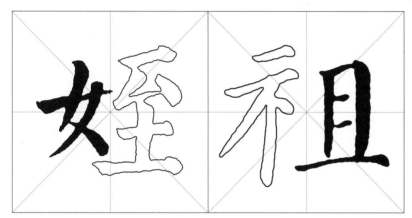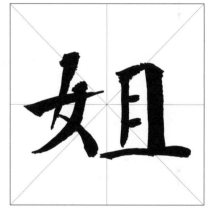

好+马——妈 将"好"字的左旁移到"马"字的左边，得到"妈"字。

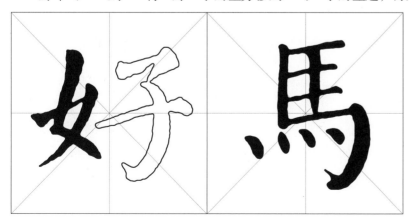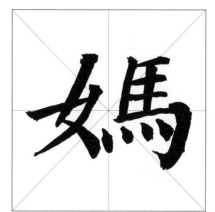

姓+交——姣　　将"姓"字的左旁移到"交"字的左边，得到"姣"字。

姓+谋——媒　　将"姓"字的左旁与"谋"字的右旁合并，得到"媒"字。

呼+雅——唯　　将"呼"字的左旁与"雅"字的右旁合并，得到"唯"字。

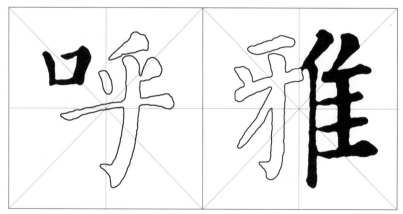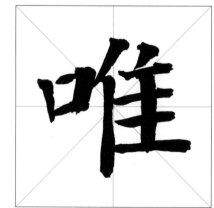

唱＋属——嘱　　将"唱"字的左旁移到"属"字的左边，得到"嘱"字。

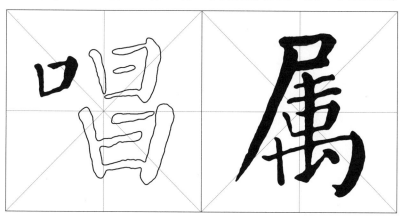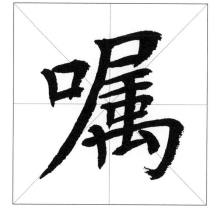

唱＋初——叨　　将"唱"字的左旁与"初"字的右旁合并，得到"叨"字。

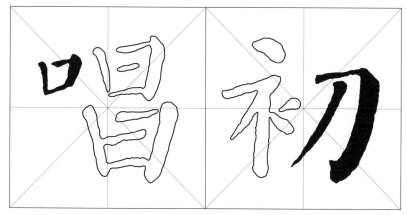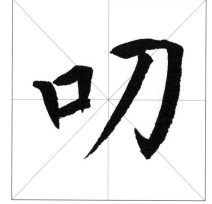

唱＋多——哆　　将"唱"字的左旁移到"多"字的左边，得到"哆"字。

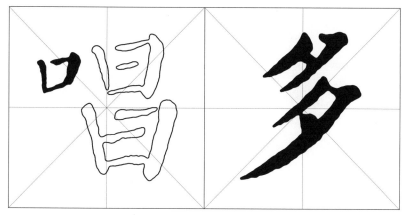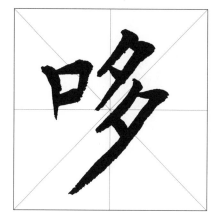

相+不——杯　　将"相"字的左旁移到"不"字的左边，得到"杯"字。

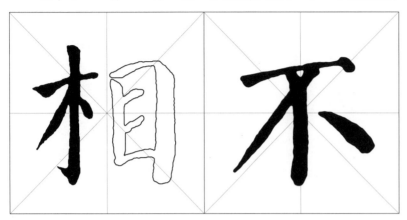 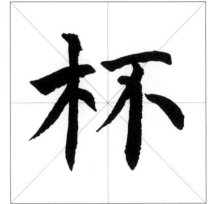

楼+主——柱　　将"楼"字的左旁移到"主"字的左边，得到"柱"字。

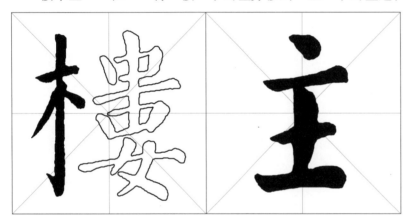 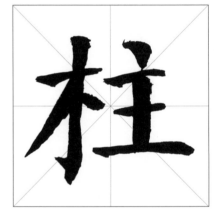

柳+风——枫　　将"柳"字的左旁移到"风"字的左边，得到"枫"字。

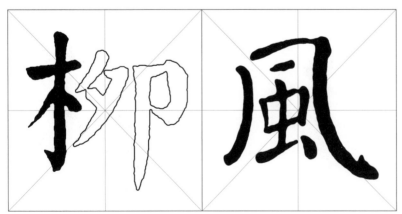 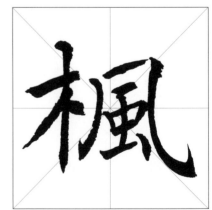

栖＋皆——楷　　将"栖"字的左旁移到"皆"字的左边，得到"楷"字。

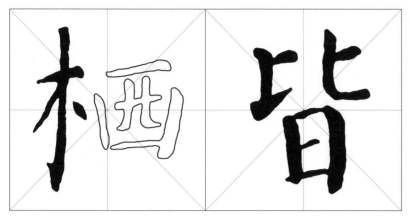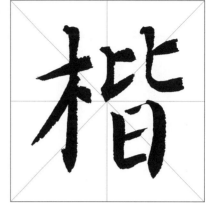

礼＋郎——祁　　将"礼"字的左旁与"郎"字的右旁合并，得到"祁"字。

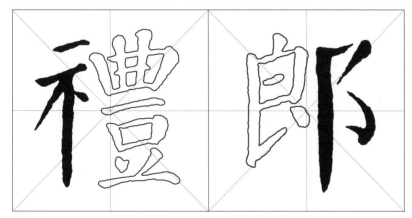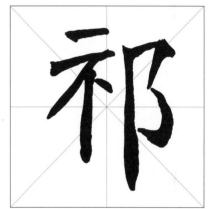

神＋司——祠　　将"神"字的左旁移到"司"字的左边，得到"祠"字。

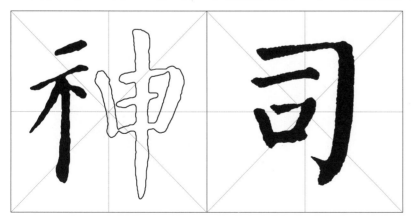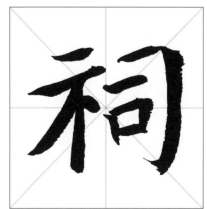

神+兄——祝 将"神"字的左旁移到"兄"字的左边，得到"祝"字。

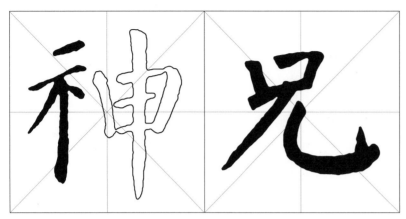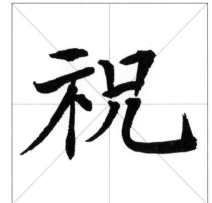

礼+所——祈 将"礼"字的左旁与"所"字的右旁合并，得到"祈"字。

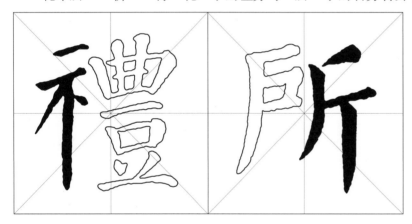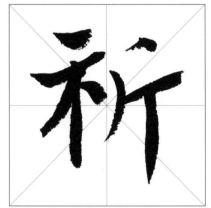

昭+月——明 将"昭"字的左旁移到"月"字的左边，得到"明"字。

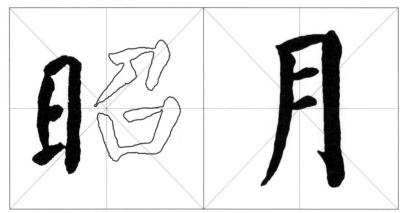

晚＋京——晾　　将"晚"字的左旁移到"京"字的左边，得到"晾"字。

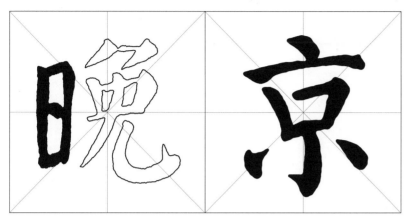

时＋西——晒　　将"时"字的左旁移到"西"字的左边，得到"晒"字。

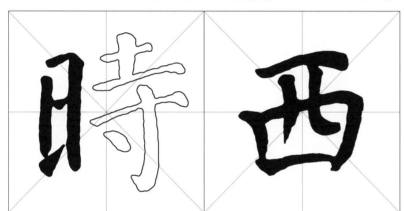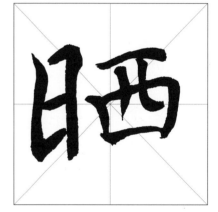

映＋作——昨　　将"映"字的左旁与"作"字的右旁合并，得到"昨"字。

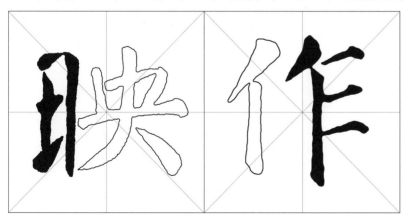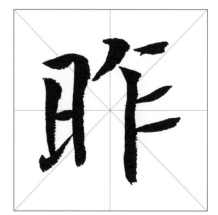

续+文——纹　将"续"字的左旁移到"文"字的左边，得到"纹"字。

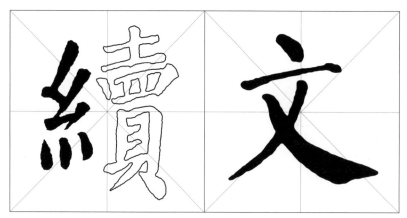

绝+真——缜　将"绝"字的左旁移到"真"字的左边，得到"缜"字。

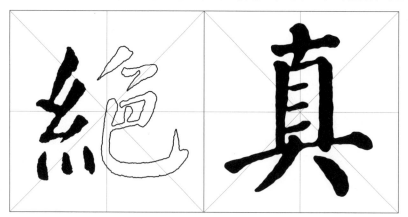

终+帷——维　将"终"字的左旁与"帷"字的右旁合并，得到"维"字。

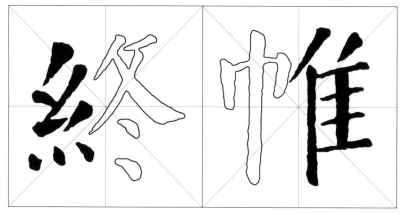
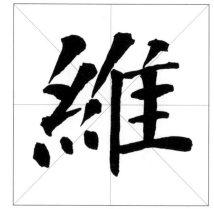

经+内——纳　　将"经"字的左旁移到"内"字的左边，得到"纳"字。

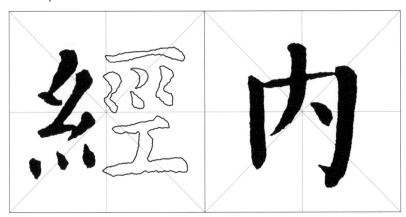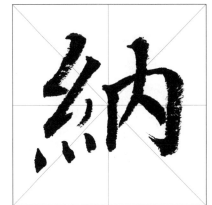

积+映——秧　　将"积"字的左旁与"映"字的右旁合并，得到"秧"字。

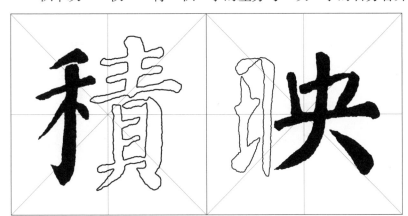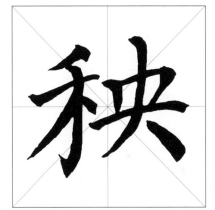

稚+少——秒　　将"稚"字的左旁移到"少"字的左边，得到"秒"字。

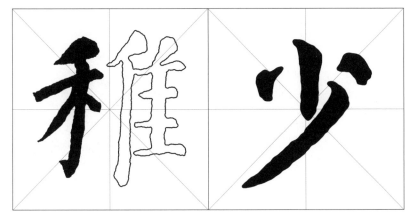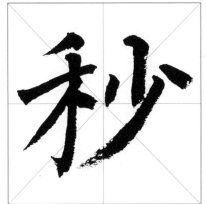

和＋多——移　　将"和"字的左旁移到"多"字的左边，得到"移"字。

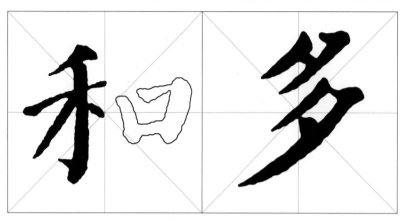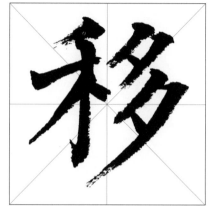

江＋秘（祕）——泌　　将"江"字的左旁与"祕"字的右旁合并，得到"泌"字。

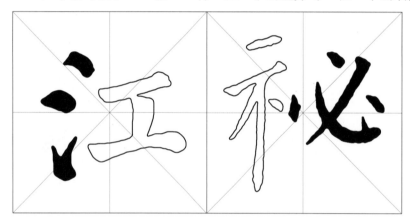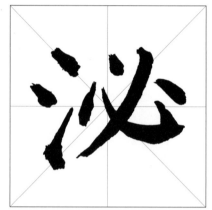

论＋晤——语　　将"论"字的左旁与"晤"字的右旁合并，得到"语"字。

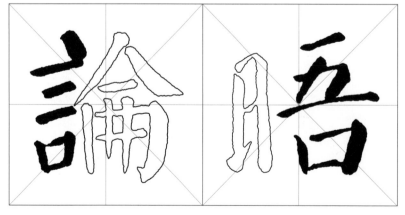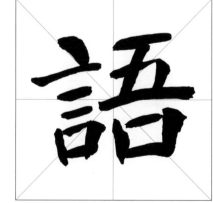

读+推——谁　将"读"字的左旁与"推"字的右旁合并，得到"谁"字。

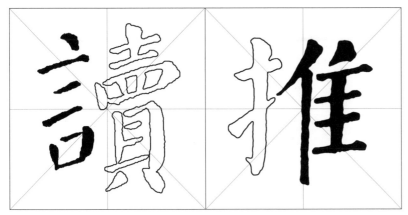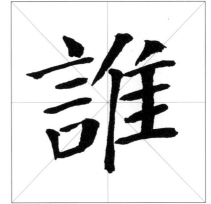

撰（譔）+作——诈（詐）　将"譔"字的左旁与"作"字的右旁合并，得到"诈"字。

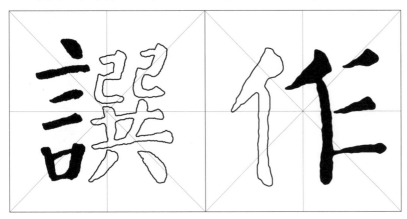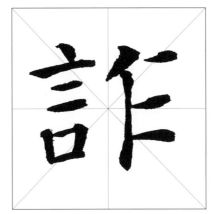

训（訓）+永——咏（詠）　将"訓"字的左旁移到"永"字的左边，得到"咏"字。

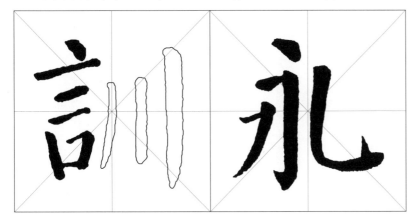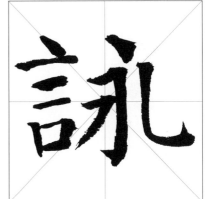

铭+真——镇　将"铭"字的左旁移到"真"字的左边，得到"镇"字。

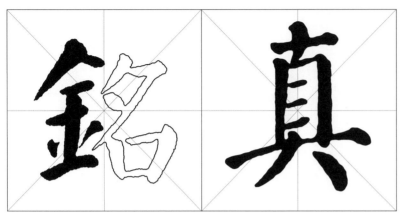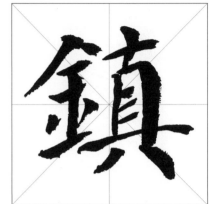

铭+琅——银　将"铭"字的左旁与"琅"字的"艮"部合并，得到"银"字。

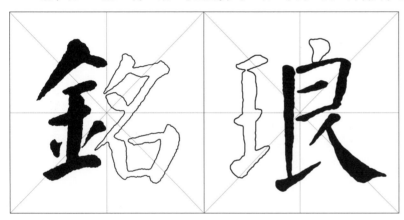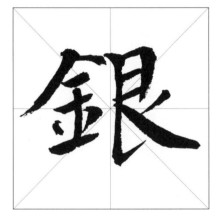

铠+同——铜　将"铠"字的左旁移到"同"字的左边，得到"铜"字。

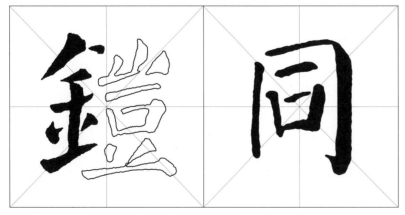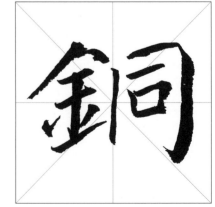

铠+令——铃　　将"铠"字的左旁移到"令"字的左边，得到"铃"字。

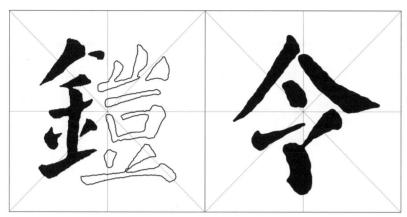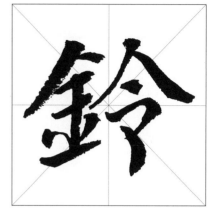

部+判——剖　　将"部"字的左旁与"判"字的右旁合并，得到"剖"字。

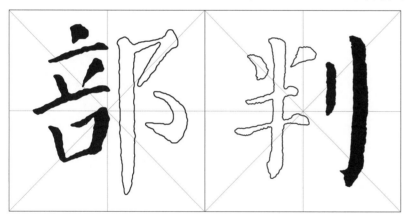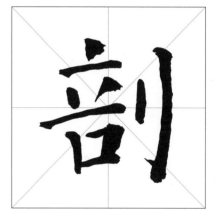

刊+文——刘　　将"刊"字的右旁移到"文"字的右边，得到"刘"字。

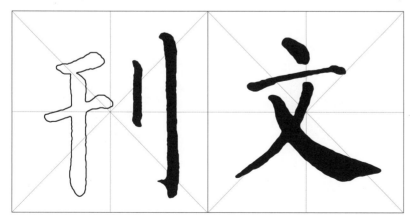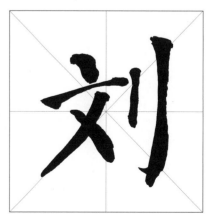

剌（剌）＋弟——剃　　将"剌"字的右旁移到"弟"字的右边，得到"剃"字。

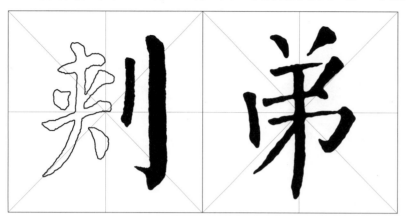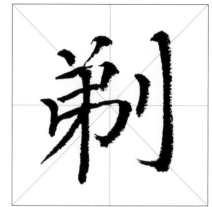

和＋则——利　　将"和"字的左旁与"则"字的右旁合并，得到"利"字。

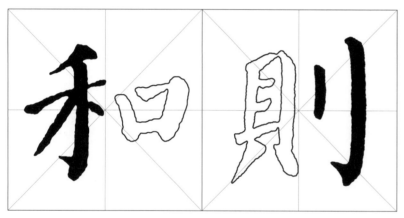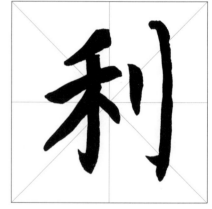

郎＋令——邻　　将"郎"字的右旁移到"令"字的右边，得到"邻"字。

颃＋都——邮　　将"颃"字的左旁与"都"字的右旁合并，得到"邮"字。

开（開）＋郡——邢　　将"開"字的"开"部与"郡"字的右旁合并，得到"邢"字。

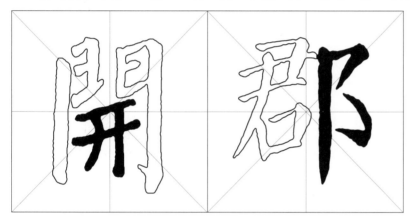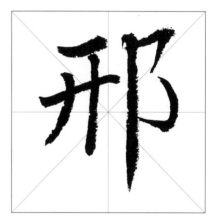

挍＋郑——郊　　将"挍"字的右旁与"郑"字的右旁合并，得到"郊"字。

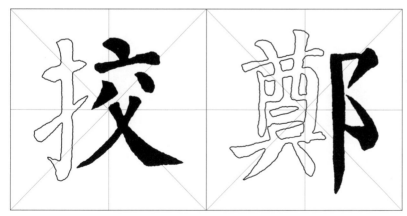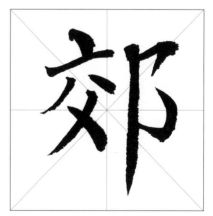

彰＋林——彬　　将"彰"字的右旁移到"林"字的右边，得到"彬"字。

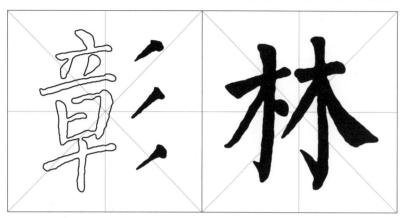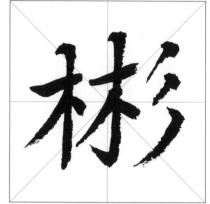

颢＋彰——影　　将"颢"字的左旁与"彰"字的右旁合并，得到"影"字。

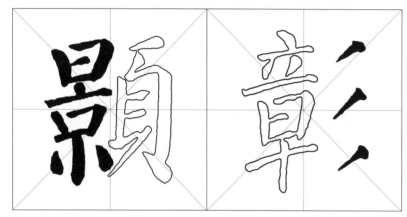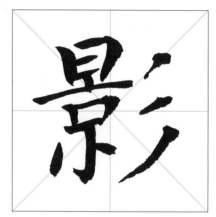

相＋彭——杉　　将"相"字的左旁与"彭"字的右旁合并，得到"杉"字。

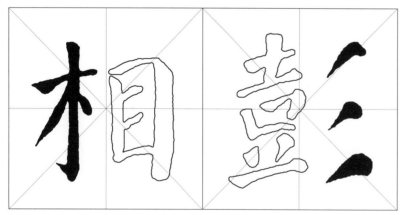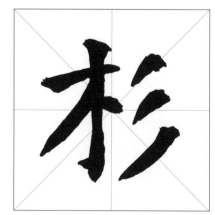

挍＋月——胶　　将"挍"字的右旁移到"月"字的右边，得到"胶"字。

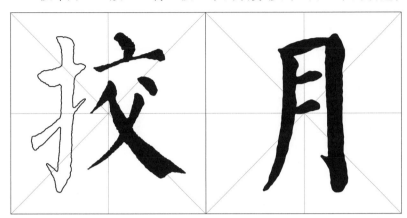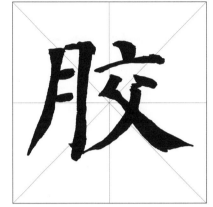

散＋孝——教　　将"散"字的右旁移到"孝"字的右边，得到"教"字。

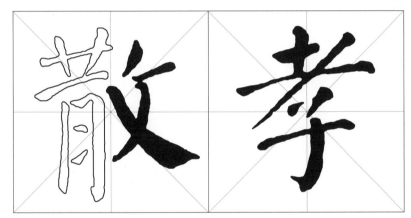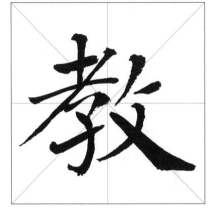

孙＋敬——孜　　将"孙"字的左旁与"敬"字的右旁合并，得到"孜"字。

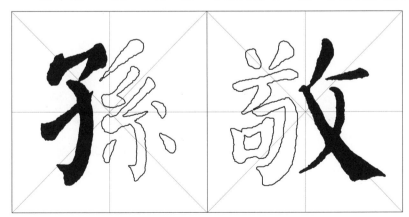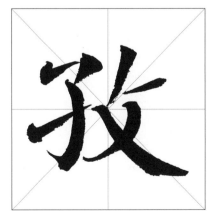

邛+故——攻　　将"邛"字的左旁与"故"字的右旁合并，得到"攻"字。

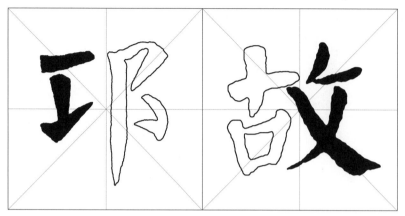

理+敏——玫　　将"理"字的左旁与"敏"字的右旁合并，得到"玫"字。

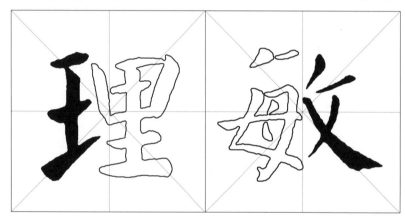

理+顺——项　　将"理"字的左旁与"顺"字的右旁合并，得到"项"字。

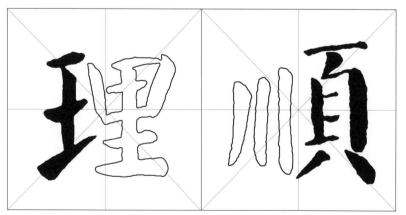

项+真——颠　　将"项"字的右旁移到"真"字的右边,得到"颠"字。

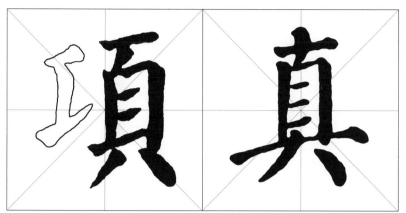

经+颂——颈　　将"经"字的右旁与"颂"字的右旁合并,得到"颈"字。

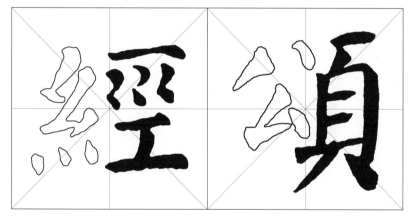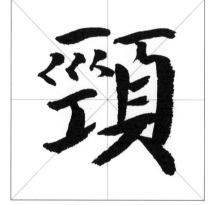

颖+元——顽　　将"颖"字的右旁移到"元"字的右边,并将"元"字的竖弯钩改作竖挑,得到"顽"字。

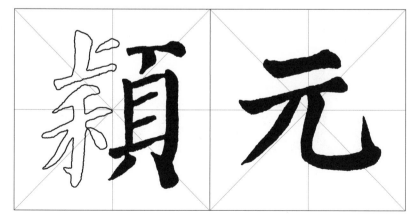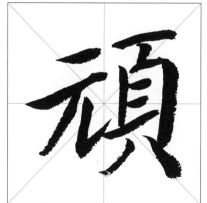

合＋王——全　　将"合"字的"人"部移到"王"字的上方，得到"全"字。

令＋贤——贪　　将"令"字的"今"部与"贤"字的"贝"部合并，得到"贪"字。

命＋正——企　　将"命"字的"人"部与"正"字的"止"部合并，得到"企"字。

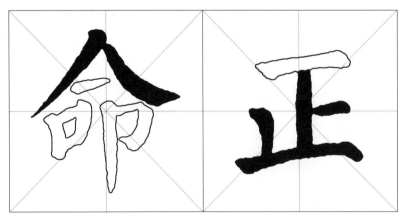
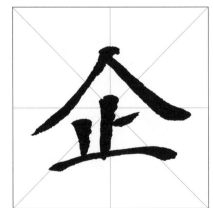

舍+云——会　　将"舍"字的"人"部移到"云"字的上方，得到"会"字。

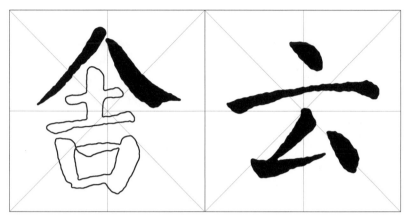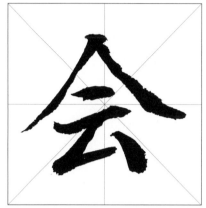

原+人——仄　　将"原"字的"厂"部移到"人"字的上方，得到"仄"字。

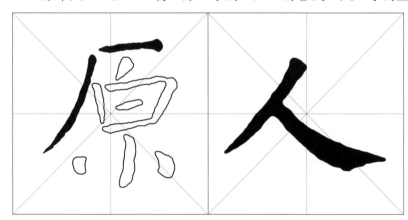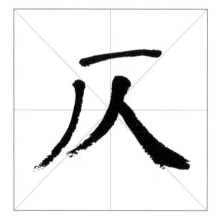

原+在——压　　将"原"字的"厂"部和末点与"在"字的"土"部合并，得到"压"字。

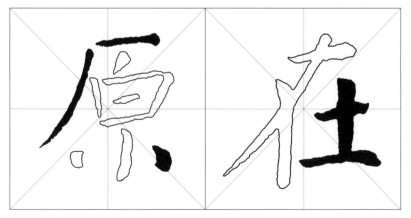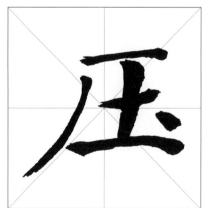

历+顶——厅　　将"历"字的"厂"部与"顶"字的左旁合并，得到"厅"字。

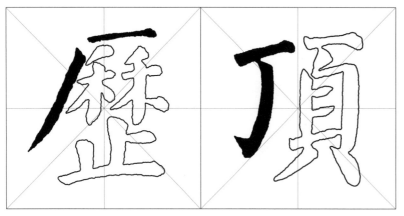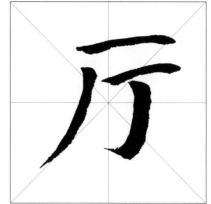

京+帝——市　　将"京"字的"亠"部与"帝"字的"巾"部合并，得到"市"字。

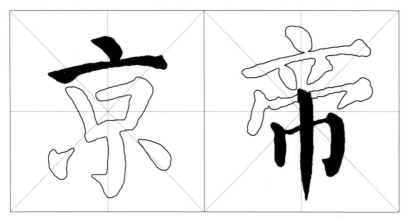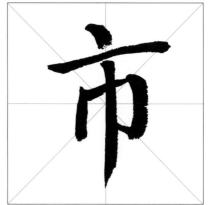

亭+蒙——豪　　将"亭"字的"亠"部与"蒙"字的"豕"部合并，得到"豪"字。

言＋思——亩　　将"言"字的"亠"部与"思"字的"田"部合并，得到"亩"字。

居＋大——尺　　将"居"字的"尸"部与"大"字的斜捺合并，得到"尺"字。

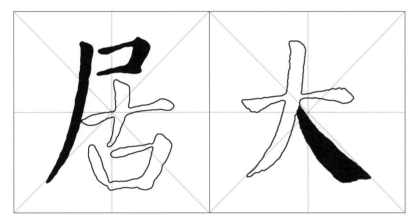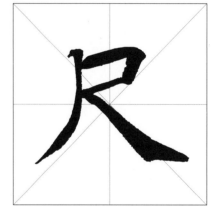

屈＋室——屋　　将"屈"字的"尸"部与"室"字的"至"部合并，得到"屋"字。

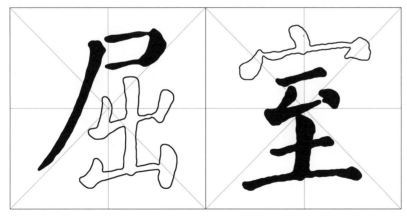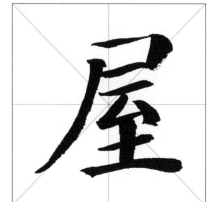

属+者——屠　　将"属"字的"尸"部移到"者"字的左上方，得到"屠"字。

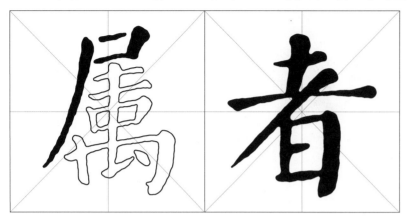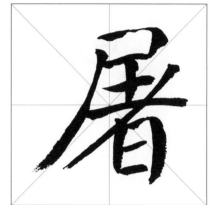

履+黄——届　　将"履"字的"尸"部与"黄"字的"由"部合并，得到"届"字。

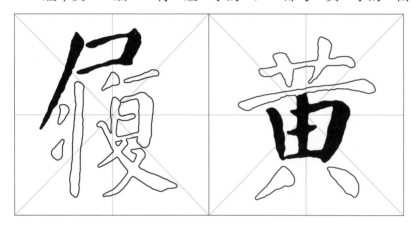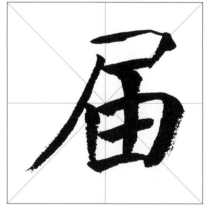

宫+神——审　　将"宫"字的"宀"部与"神"字的右旁合并，得到"审"字。

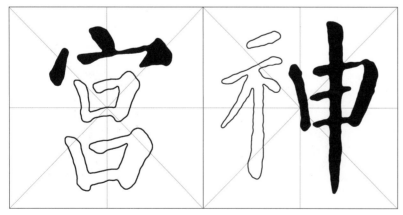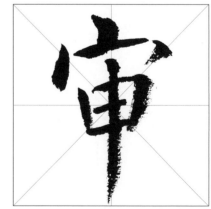

官＋牛——牢　　将"官"字的"宀"部移到"牛"字的上方，得到"牢"字。

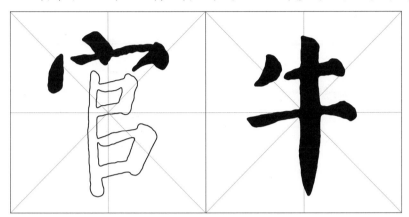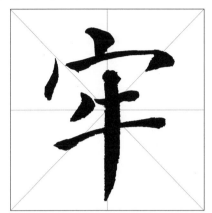

安＋督——寂　　将"安"字的"宀"部与"督"字的"叔"部合并，得到"寂"字。

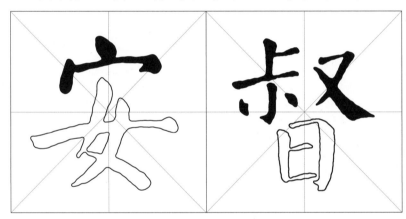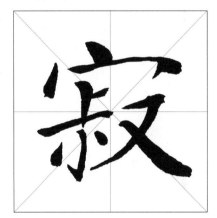

宁＋莫——寞　　将"宁"字的"宀"部移到"莫"字的上方，得到"寞"字。

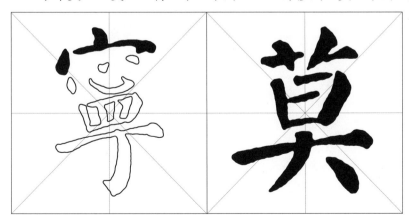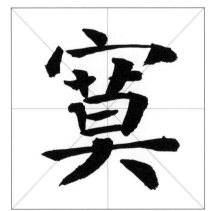

府+大——庆　将"府"字的"广"部移到"大"字的左上方，得到"庆"字。

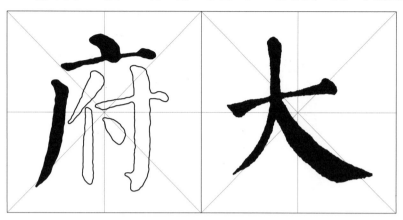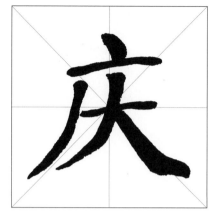

庠+军——库　将"庠"字的"广"部与"军"字的"车"部合并，得到"库"字。

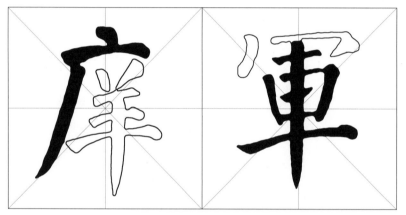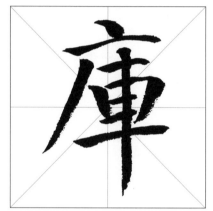

唐+至——庄　将"唐"字的"广"部与"至"字的"土"部合并，得到"庄"字。

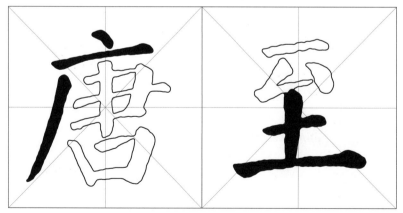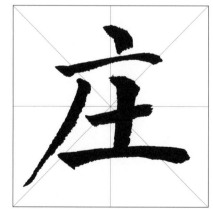

序+黄——广（廣）　将"序"字的"广"部移到"黄"字的左上方，得到"广"字。

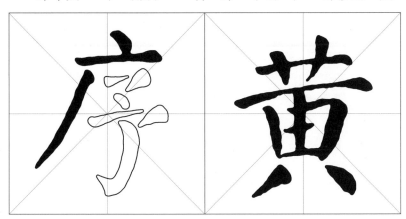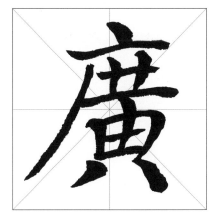

著+田——苗　将"著"字的"艹"部移到"田"字的上方，得到"苗"字。

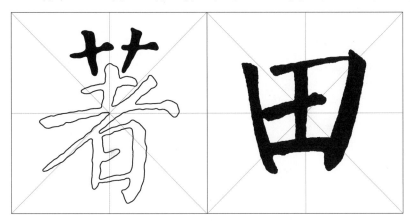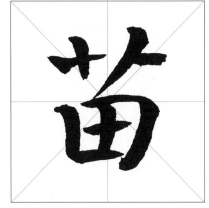

万（萬）+夫——芙　将"萬"字的"艹"部移到"夫"字的上方，得到"芙"字。

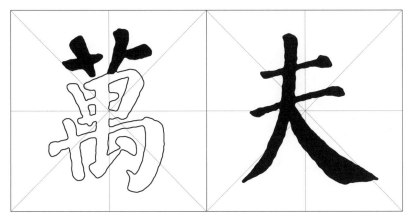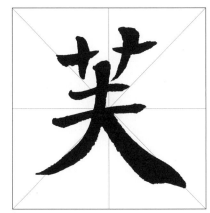

籍+君——笋　　将"籍"字的"⺮"部与"君"字的"尹"部合并，得到"笋"字。

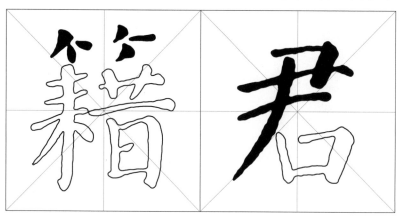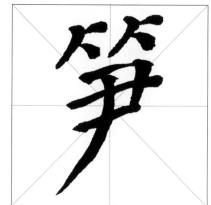

篆+同——筒　　将"篆"字的"⺮"部移到"同"字的上方，得到"筒"字。

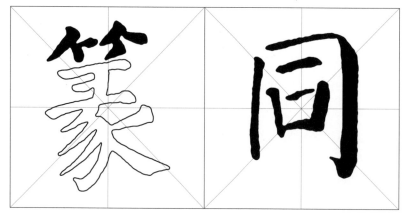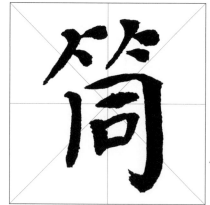

无（無）+昭——照　　将"無"字的四点底移到"昭"字的下方，得到"照"字。

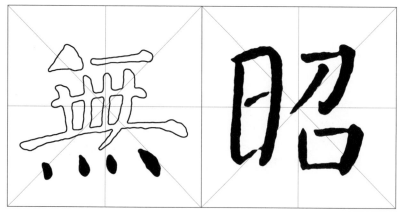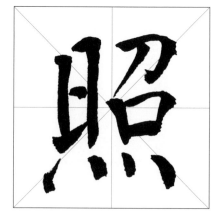

兰（蘭）＋尉——蔚　将"蘭"字的"艹"部移到"尉"字的上方，得到"蔚"字。

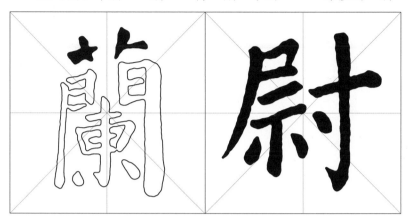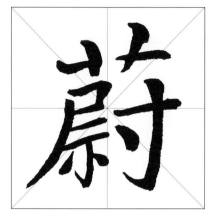

等＋马——笃　将"等"字的"⺮"部移到"马"字的上方，得到"笃"字。

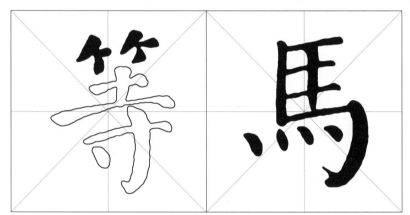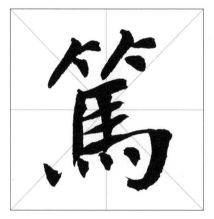

簿＋二——竺　将"簿"字的"⺮"部移到"二"字的上方，得到"竺"字。

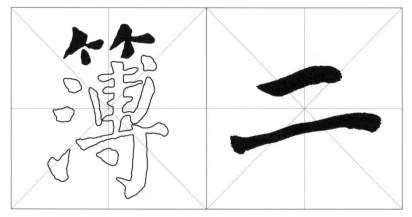

城＋里——埋　　将"城"字的左旁移到"里"字的左边，得到"埋"字。

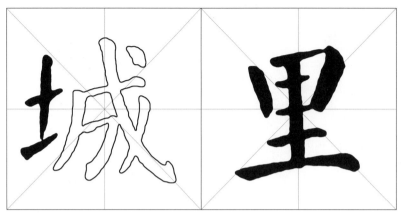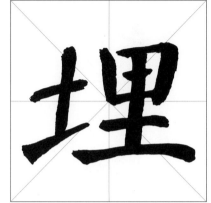

呆＋燕——杰　　将"呆"字的"木"部与"燕"字的四点底合并，得到"杰"字。

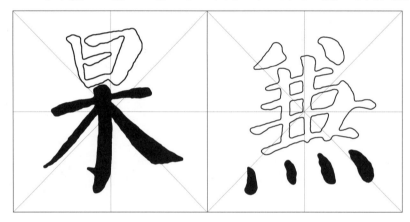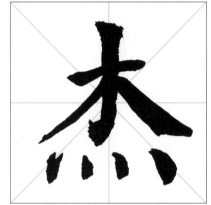

勋（勳）＋者——煮　　将"勳"字的四点底移到"者"字的下方，得到"煮"字。

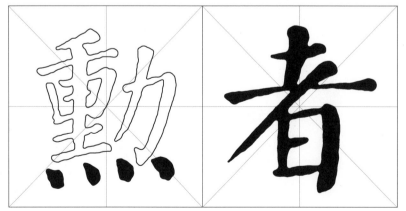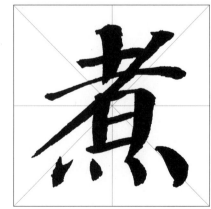

忠＋士——志　　将"忠"字的"心"部移到"士"字的下方，得到"志"字。

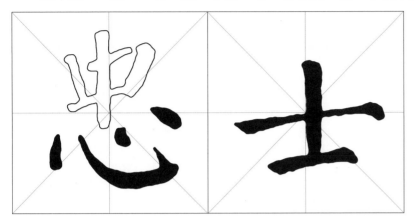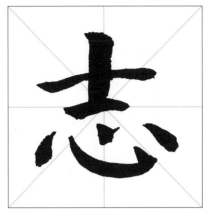

令＋愍——念　　将"令"字的"今"部与"愍"字的"心"部合并，得到"念"字。

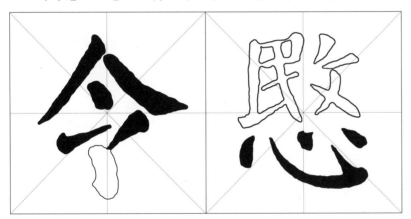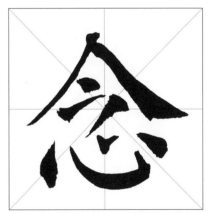

慈＋如——恕　　将"慈"字的"心"部移到"如"字的下方，得到"恕"字。

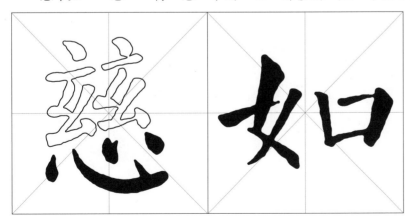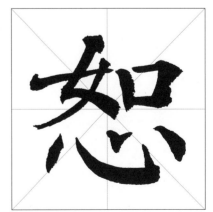

尉＋慈——慰　　将"慈"字的"心"部移到"尉"字的下方，得到"慰"字。

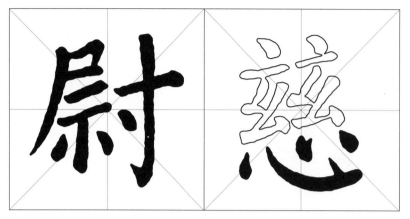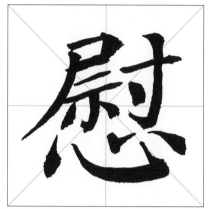

善＋益——盖　　将"善"字的"羊"部与"益"字的"皿"部合并，得到"盖"字。

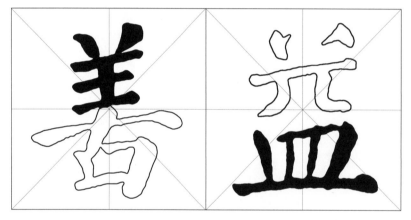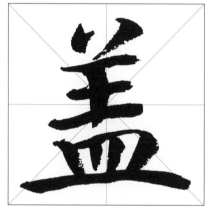

监＋明——盟　　将"监"字的"皿"部移到"明"字的下方，得到"盟"字。

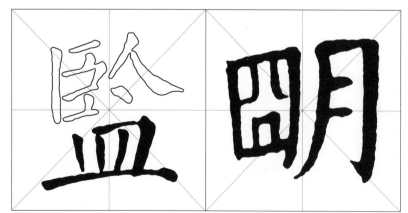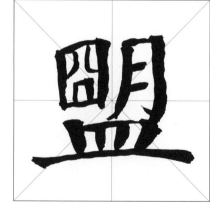

监+不——杯（盃）　　将"监"字的"皿"部移到"不"字的下方，得到"杯"字。

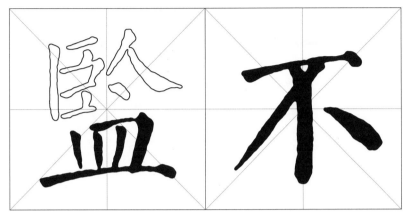

盈+中——盅　　将"盈"字的"皿"部移到"中"字的下方，得到"盅"字。

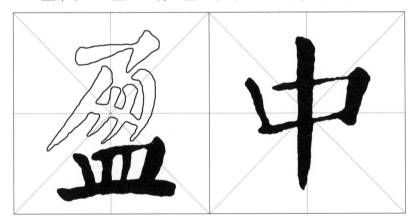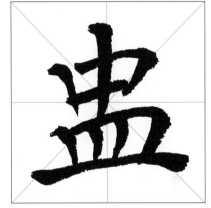

大+图——因　　将"大"字与"图"字的"囗"部合并，得到"因"字。

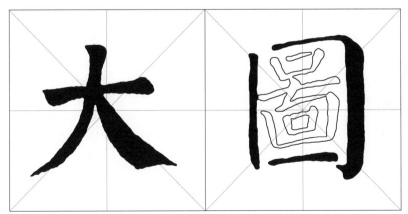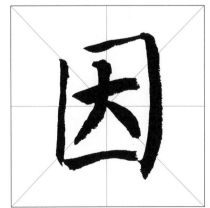

大＋国——因　　将"大"字与"国"字的"口"部合并，得到"因"字。

女＋国——囡　　将"女"字与"国"字的"口"部合并，得到"囡"字。

述＋国——团　　将"述"字的"才"与"国"字的"口"部合并，得到"团"字。

第三节 根据原帖风格造字法

我们在临习和创作的时候会遇到这种情况，即我们所需要的字在原帖上没有，用前述两种方法也弄不出合适的字，这时我们可以根据原帖风格来"造"出我们所需要的字，下面我们以有斜钩的字和有走之底的字为例。

一、有斜钩的字

首先在原帖中找出一些有斜钩的字，然后对它们进行分析，步骤如下：

1. 在字的右边画一条垂直线。以"武"字为例，将线从右往左移动，到上点的右端停下来。

2. 在字的下方画一条水平线。以"武"字为例，将线从下往上移动，到了"武"字下部提画的左端点停下来。

3. 一般地说，斜钩要比其字上方右端的笔画要宽，也比其字下方的笔画要低，这也就是斜钩在字中的结构规律。我们可以根据这个规律和原帖的用笔特点来"造"出我们所需要的带有斜钩的字。

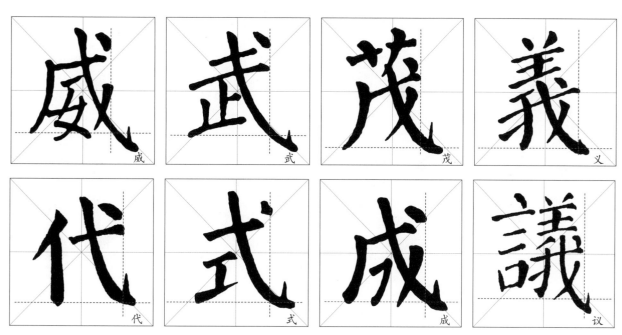

其他有些字我们没有画上线条，读者可以随机训练，自己画一画，以加深印象和理解。

有鉴于此，下面我们就来"造"出这些简化字。

二、有走之底的字

同样的方法，我们在原帖中找出一些有走之底的字。

分析的方法可以参考前面分析斜钩的方法，步骤如下：

1. 以"通"字为例，我们把原帖中几个"通"字拿来分析一下。首先在字的右边画一条垂直线，然后将线往左边移动到达"通"字横折钩的竖画部分停下来。

2. 在字的下方画一条水平线，把线从下往上移动，到达走之底的起笔处停下来。

3. 我们发现两点，第一点是走之底出捺的地方要宽于其上部最右端；第二点是走之底起笔处较高，走之底一波三折而过，最低最重处一般都在水平线下方。

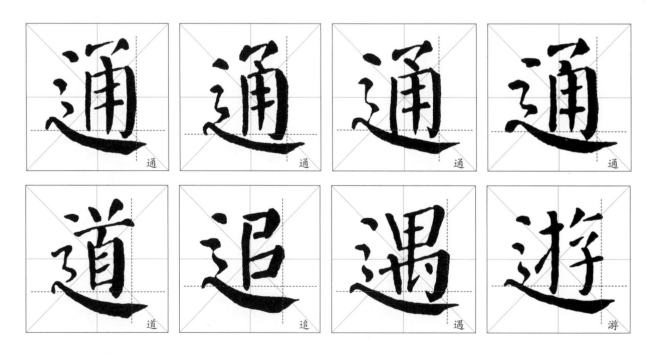

根据这些特点，我们就可以"造"出所需要的字了。

其他的字可以举一反三，触类旁通，"造"出我们所需要的字。

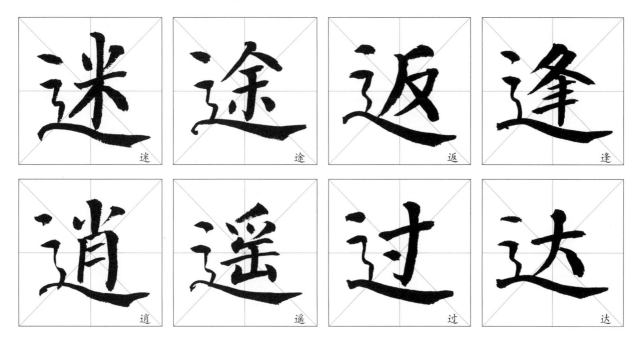

第7章

集字与创作

章法的传统格式主要有中堂、条幅、横幅、楹联、斗方、扇面、长卷等。这里以中堂为例介绍章法的传统格式。中堂是书画装裱中直幅的一种体式，以悬挂在堂屋正中壁上得名。中国旧式房屋楼板很高，人们常在客厅（堂屋）中间的墙壁挂一幅巨大的字画，称为中堂书画，是竖行书写的长方形的作品。一幅完整的中堂书法作品其章法包含正文、落款和盖印三个要素。

首先，正文是作品的主体部分，内容可以是一个字，如福、寿、龙、虎等有吉祥寓意的大字；也可以是几个字，如万事如意、自强不息、家和万事兴；还可以是一段文字或一篇文章，如《岳阳楼记》《兰亭序》；等等。也有悬挂祖训、格言、名句或者人物肖像、山水画、花鸟画的。尺寸一般为一张整宣纸（分四尺、五尺、六尺、八尺等）。传统中堂的写法，如果字数较多要分行书写，一般从上到下竖行排列，从右至左书写。首行不需空格，首字应顶格写；末行不宜写满，也不应只有一个字，末字下应留有适当空白。作品一般不用标点，繁体字与简化字不要混合使用。书写文字不可写满整张纸面，四周适当留出一定的空白，形成白色边框。字与字之间也应适当留空。不同的书体，其留白的形式也有区别。楷书、行书和篆书的字距小于行距，行距小于边框，以显空灵。隶书的字距大于行距。草书变化最大，有时字距大于行距，有时行距又大于字距，但是要留足边框。总之要首尾呼应，字守中线。一幅作品的正文的第一个字与最后一个字，即首字与末字，应略大或略重于其他字。首字领篇，末字收势，极为重要。作品中的每一个字都有一定的大小、轻重及形状，不可强求完全相同，要注意大小相宜，轻重适度，整体协调，字大款小，字印相映。

其次，落款是说明正文的出处，馈赠的对象，作者的姓名、籍贯，创作的时间、地点或者创作的感受等。落款源于"款识"，原本是青铜器上的铭文对浇铸缘由的说明，后沿用为对书画作品作者及内容的说明。落款分为上下款，作者姓名称为下款，书作赠送对象称为上款。上款一般不写姓只写名字，以示亲切，如果是单名，则姓名同写。在姓名下还要写上称谓，一般称"同志""先生"，在下面写"正之""正书""指正"或"嘱书""嘱正""雅正""惠存"等。上款可写在书作右上方或正文结束之后，但必须在下款的上方，以示尊敬。落款一般不与正文齐平，可略下些，字比正文小些。时间可以用公元纪年，也

可以用干支纪年。篆书、隶书、楷书作品可用楷书或行书来落款，特别是用行书来落款，还可取得变化的效果。行书作品可用行书或草书来落款，但不要相反，即正文宜静态，落款宜动态。

最后，盖印。印章通常有姓名章和闲章两类。姓名章又叫名章，名章以外的印章都叫闲章。闲章的内容可以是名言佳句、书斋号、雅号或生肖之类。姓名章与款字大小相适，一般略小于款字，印盖于落款的下面，若用两方，则两方印章之间空一方印章的位置。闲章形式多样，可大可小，一般印盖于正文首字旁边的叫起首章（启首章），盖于中间部位的叫腰章，盖于角落的叫压角章。盖印的目的一是取信于人，二是给作品以锦上添花、画龙点睛之妙。一幅成功的中堂书法作品，是正文、落款和盖印三方面内容的有机结合，即处理好字与字、行与行的对比调和关系，使作品的黑与白、有与无、虚与实、动与静、阴与阳得到和谐的解决。

1. 中堂

用整张宣纸书写，适宜挂在厅堂的中央，故叫中堂。正文占主体，从右上开始写，不用低格；起首章在第一、第二字之间，内容可以是名言、佳句或书斋号等；落款介绍正文出处等，字稍小些，可用与正文一致的书体，也可用行书。落款与印不超过正文的底线。

传统书法从右上角写起，不低格，从上到下，自右而左，落款的字比正文小，较自由，可写行书，字距较小，行距较大。

正文

起首章

落款

名章

移舟泊煙渚日暮客
愁新野曠天低樹江
清月近人

孟浩然詩有珠集字

释文：

移舟泊烟渚　日暮客愁新
野旷天低树　江清月近人

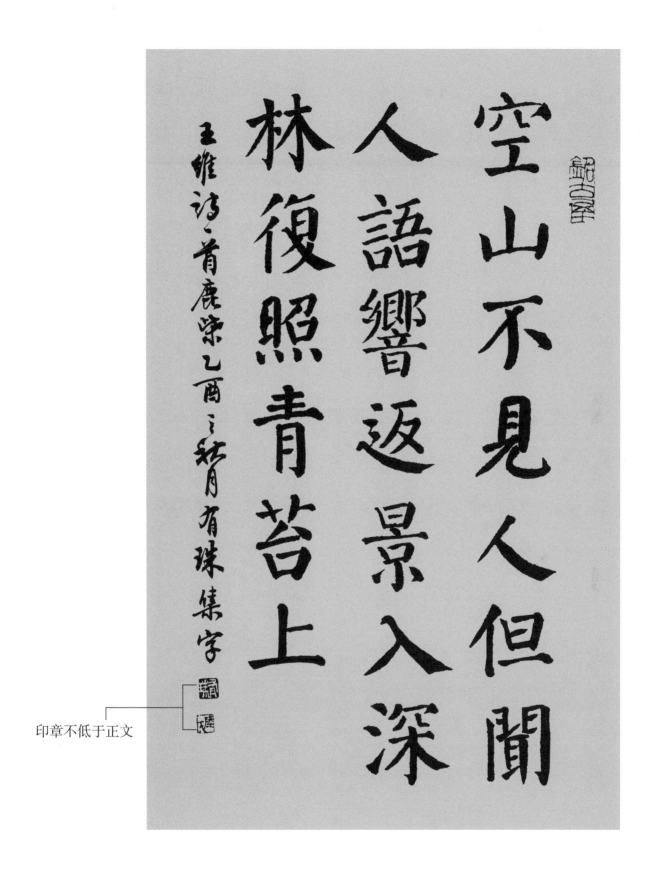

印章不低于正文

释文：

空山不见人　但闻人语响　返景入深林　复照青苔上

渡遠荊門外來從楚國
遊山隨平野盡江入大
荒流月下飛天鏡雲生
結海樓仍憐故鄉水萬
里送行舟

李白詩銘古屋有珠集字

释文：

渡远荆门外　来从楚国游　山随平野尽　江入大荒流

月下飞天镜　云生结海楼　仍怜故乡水　万里送行舟

風煙俱淨天山共色從流
飄蕩任意東西自富陽至
桐廬一百許里奇山異水
天下獨絕 吳均與朱元思書 有珠集字

释文：

风烟俱净　天山共色　从流飘荡　任意东西

自富阳至桐庐一百许里　奇山异水　天下独绝

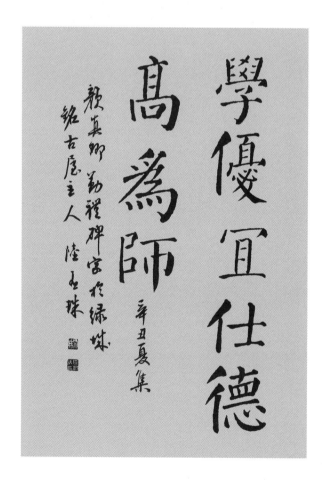

千秋事業千秋美萬里江山萬里春

辛丑長夏 陸子珠集字

释文：

千秋事业　千秋美万里　江山万里春

學優宜仕德高為師

辛丑夏集

顏真卿勤禮碑字作緣珠銘古屋主人 陸子珠

释文：

学优宜仕　德高为师

2. 条幅

成组的条幅叫条屏，一幅条屏可以表达一个完整的内容，也可以用几个条幅合起来表达更大更复杂的内容，如四条屏（屏风）之类。

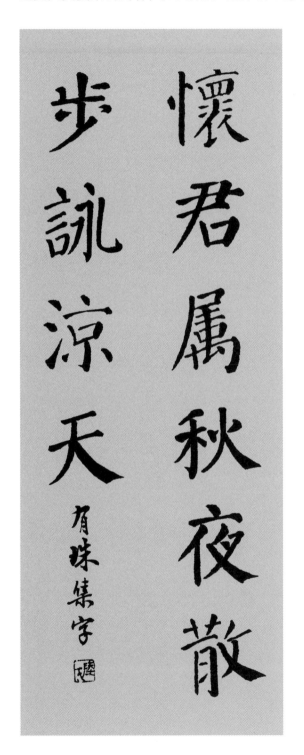
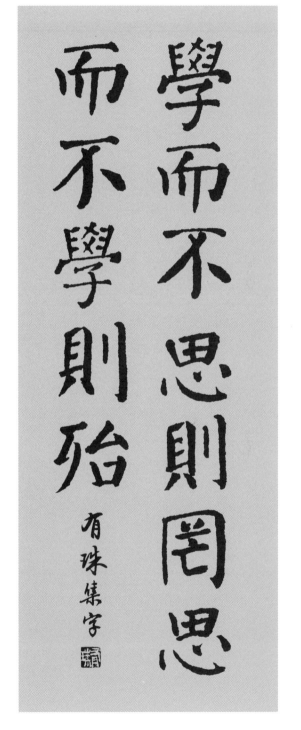

释文：

学而不思则罔　思而不学则殆

怀君属秋夜　散步咏凉天

眾鳥高飛盡 孤雲獨去閒 相看
兩不厭秖有敬亭山 有珠隼字

春眠不覺曉處處聞啼
鳥夜來風雨聲花落知
多少 劉宏方家正之 銘古居士 有珠隼字

释文：

众鸟高飞尽　孤云独去闲

相看两不厌　只有敬亭山

释文：

春眠不觉晓　处处闻啼鸟

夜来风雨声　花落知多少

博學明經

辛丑長夏肓珠集字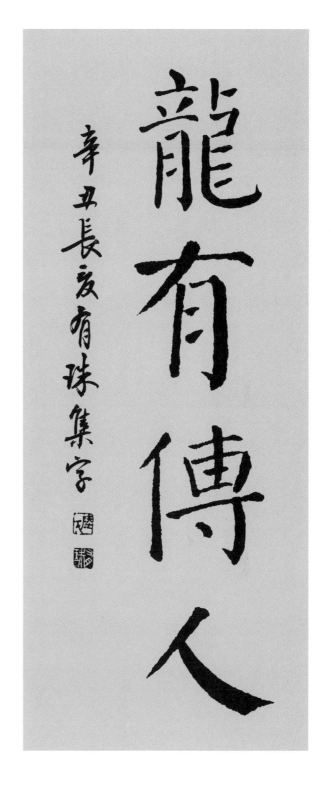

龍有傳人

辛丑長夏肓珠集字

释文：博学明经

释文：龙有传人

3. 横幅

也叫横披，把宣纸横着放来书写。上款也可以落在右边。

如写完正文剩余地方不多，可只落名字或盖章，这叫"穷款"。

登斯楼也 则有心旷神怡 宠辱偕忘 把酒临风 其喜洋洋者矣

释文：

登斯楼也　则有心旷神怡　宠辱偕忘　把酒临风
其喜洋洋者矣

春华秋实

释文：春华秋实

与人为善

释文：与人为善

4.对联

对联亦称"楹联""对子"，是悬挂或粘贴在壁间柱上的对偶词句。普遍运用于春联的书写和传统建筑的楹柱之上，以及中堂画的两边。右为上联，左为下联。上下联平仄相对，字数相等，词语结构相同，内容相关。书写时左右应有呼应之感。落款在下联上方或偏下方均可，但不要太中正。

释文：

楚水江舟碧

天涯月影清

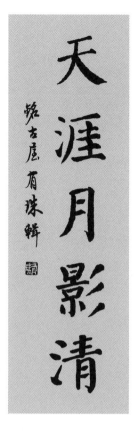

释文：

书山有路勤为径

学海无涯苦作舟

山清水秀闻楚曲

風苦月孤辭故人

释文：

山清水秀闻楚曲

风苦月孤辞故人

万里河山美如画

千古神州皆是诗

释文：

万里河山美如画

千古神州皆是诗

5.斗方、册页

字幅为正方形或近于正方形，多为一页一页，可装订成册，称册页。

释文：猛浪若奔

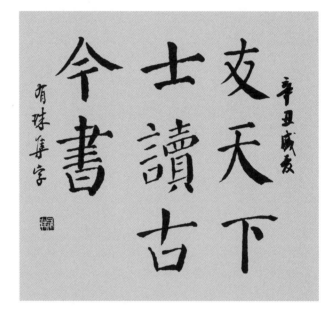

释文：友天下士　读古今书

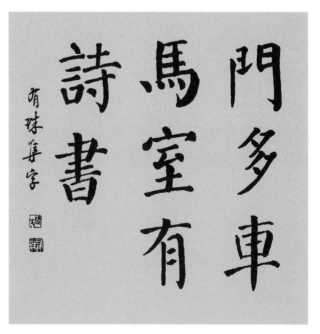

释文：门多车马　室有诗书

6. 扇面

扇面分为团扇和折扇两种，团扇将字安排成圆形或近似圆形，注意顺着圆周变化行距和字距。

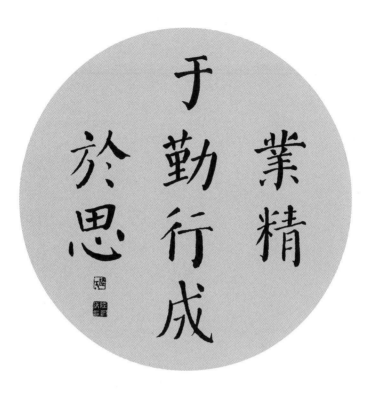

释文：业精于勤　行成于思

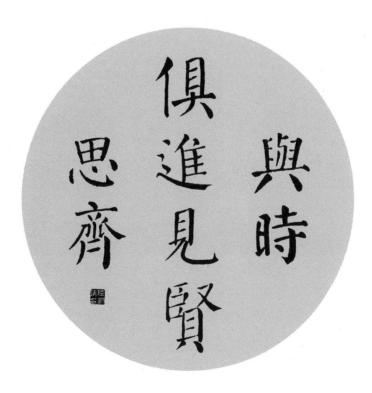

释文：与时俱进　见贤思齐

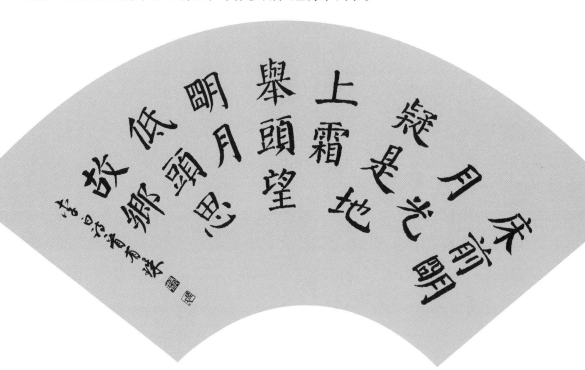

释文：故人西辞黄鹤楼　烟花三月下扬州　孤帆远影碧空尽　惟见长江天际流

折扇可按弧形安排字距和行距，字数多用长短行来调节。

释文：床前明月光　疑是地上霜　举头望明月　低头思故乡

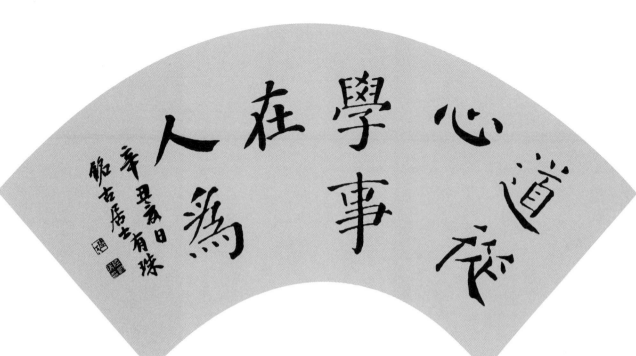

释文： 道从心学 事在人为

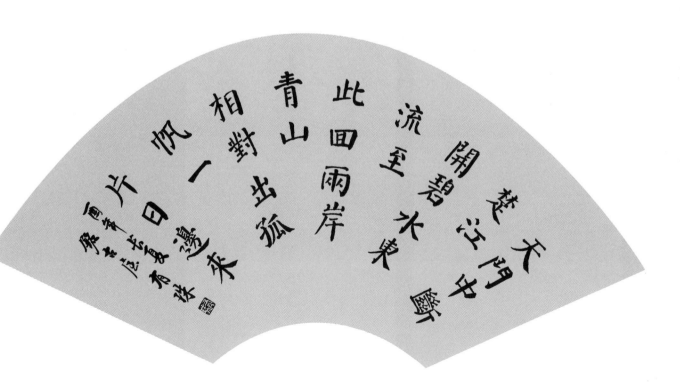

释文： 天门中断楚江开 碧水东流至此回 两岸青山相对出 孤帆一片日边来

7.长卷

长卷是书法作品中左右展开较长的一种格式，因其长度远远大于宽度，且长度太长无法悬挂，只能用手边展开边欣赏、边卷合，故得名，也称"手卷"。其内容大多为一篇完整的文章或者一首(组)诗词。手卷篇幅较短的有三四米，长的可达到10米，宽度一般为30厘米至50厘米。卷首外有题签，卷内开头有引言，后有题跋。

喧 上 清 松 秋 氣 雨 空
歸 流 泉 間 朙 晚 後 山
浣 竹 石 照 月 來 天 新

留 孫 芳 隨 下 女
自 歇 意 漁 蓮
可 王 春 舟 動

辛丑夏日
陸有珠書

唐王維詩
山居秋暝

释文：

空山新雨后　天气晚来秋　明月松间照　清泉石上流

竹喧归浣女　莲动下渔舟　随意春芳歇　王孙自可留

136

原帖欣赏

（字的顺序从右到左）

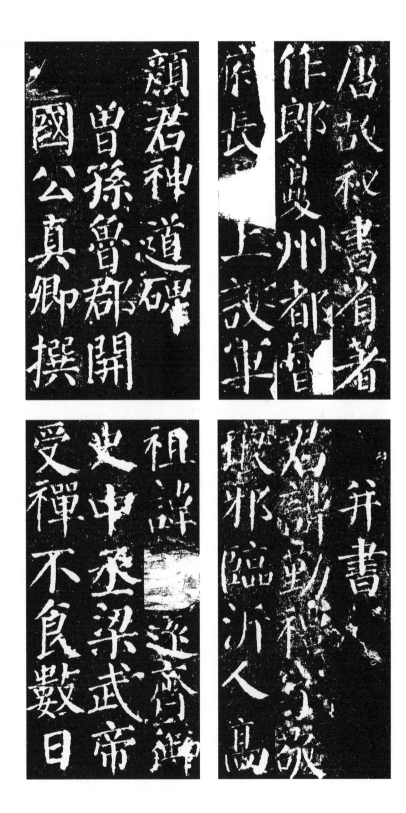

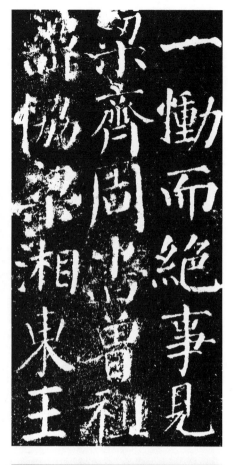

一慟而絕事見
梁齊周隋嘗和
溫協梁湘東王

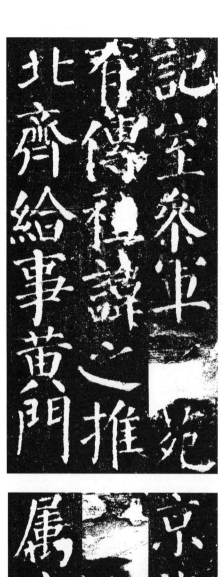

記室叅軍
崔傳程諺之推
北齊給事黃門

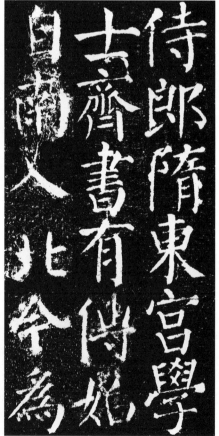

侍郎隋東宮學
士齊書有傳妃
自南人北今為

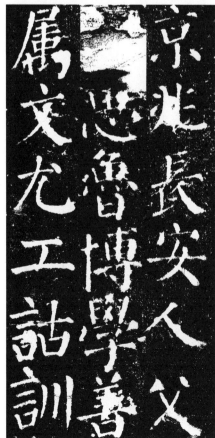

屬文尤工詁訓
京兆長安人文
惡魯博學善

仕隋司經局校
書東宮學士長
寧王侍讀與沛

國劉臻辯論經
義然
屈為齊
書黃門傳六集

序君自作後加
踰岷將軍
太宗為秦王精

選僚屬拜記室
參軍
懺同娶
御正中大夫殷

英童女英童集
呼顏郎是也更
唱和者二十餘

首溫大雅傳云
初君在隋天□
雅俱仕東宮弟

愍楚與彥博同
直內史省愍楚
弟遊秦與彥將

俱典祕閣二家
兄弟各為一時
□初選少時

學業顏氏為優
其後職位溫氏
為盛事具唐史

閣司經史籍多
所刊定義寧元
秊十一月從

君幼而明晤識
量弘遠工於篆
籀尤精訓祕

城煥朝散正議
大夫勳解
太宗平京

書省校書郎武
德中授右領左
右府鎧曹參軍

九秊十一月授
輕車都尉兼直
祕書省貞觀三

叅月兼行雍
州叅軍事六秊
七月授著作佐

郎七秊六月授
詹事王府轉太
子內直監加崇

賢館與□廢
出補蔣王文學
弘文館學士永

徽元年三月
制曰具官
君學藝優敏宜

加獎擢乃拜
王屬學士如故
遷曹王文無何

拜秘書省著作
郎君與兄秘書
監師古禮部侍

郎相時齊名監
尚□同時為崇
賢弘文館學士

禮部為天冊府
學士弟太子通
事舍人育德又

本令於司經局
按定經□
太宗嘗圖畫

崇賢諸學士命
監為讚以君與
監兄弟不宜相

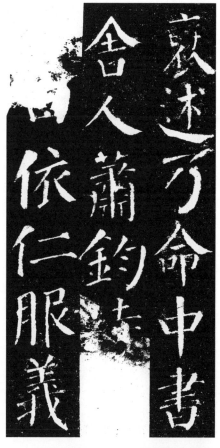

哀述乃命中書
舍人蕭鈞法
依仁服義

懷文守一復道
自尾下惟終日
德彰素里行戎

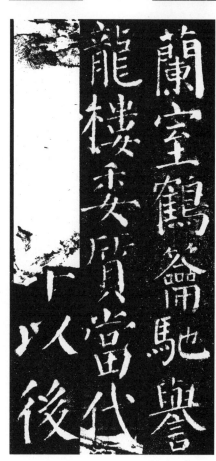

蘭室鶴籥馳譽
龍樓委質當代
下以後

夫人兄中書令
柳顗親眾感歎
煙郊督府長史

145

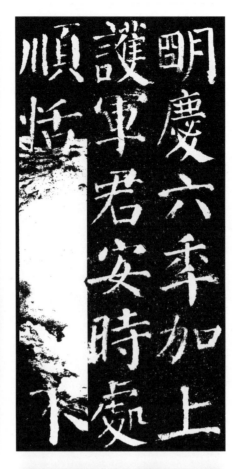

明慶六秊加上
護軍君安時處
順怡□下

幸遇疾傾逝于
府之官舍旣而
旋窆于京城東

南萬秊縣寧安
鄉之鳳栖原先
夫人陳郡

衆柳夫人同合
祔焉禮也七字
昭甫會丞曹王

侍讀贈華州刺
史事具貞卿所
撰神道碑敬仲

又部郎中事具
劉子玄神道碑
殆庶無恒僻非

少連務滋皆著
學行以人柳令外
甥不得仕進孫

元八舉進士考
功貞外劉奇特
標牓之名動海

内從調以書判
入高等者三累
遷太子舍人屬

贈祕書監惟貞
頻以書判入高
等歷畿赤尉丞

玄宗監
國專掌令畫滌
近豪三州刺史

太子文　子薛王
支贈國子祭酒
太子少保德業

具陸擄神道碑

會宗襄州參軍

孝交楚州司馬

澄左衛翊南潤

倜僅涪城尉曾

孫春卿工詞翰

有風義明經拔

華屖浦尉二縣

尉故相國蘇頲

舉茂才又為張

敏忠劍南節度

判官偃師丞杲

卿忠烈有清識
吏幹累遷太常
丞楫常山太守

千季高邈遷衛
尉卿惠御史中
丞城守陷賊束

敕逆賊安祿山
將李欽湊開土
門擒其心手何

京遇害楚毒參
下罄言不絕贈
太子太保諡曰

忠曜卿工詩善
草隸十六以詞
學直崇文飾淄

川司馬旭卿善
草書胤山今茂
嘗訥言敏行頗

工篆籀擅為司
馬關疑仁孝善
詩春秋杭州黎

軍兒南工詩人
皆諷誦之善草
隸書皆頗入等

弟歷左補闕殿
中侍御史三為
郎官國子司業

金鄉男高卿仁
厚有吏村富平
尉真長耿□舉

明經幼興敦雅
有醞藉通班漢
書左清道率府

兵曹真卿舉進
士校書郎舉文
詞秀逸體泉尉

毗陟使王鉄以人
清白名聞七為
憲官九為省官

荐為節度採訪
觀察使魯郡公
㒹臧敦實有吏

能舉職令寧延
昌四為御史充
太尉郭子儀判

官江陵少尹荆
南行軍司馬長
卿晉卿鄰卿充

國質多無早
世名卿倜佶佽
倫並為武官玄

孫絃通義尉沒
于竈泉明孝義
有吏道父開王

門佐其謀彭州
小馬威明邱州
司馬季明子幹

沛詡頒泉明男
誕又君外曾孫
沈盈盧遜並為

逆賊所害俱蒙
贈五品京官湑
好屬文翹華正

頵茲早夭頵好
五言挍書郎頵
仁孝方正朙經

大理司直充張
萬頃嶺南宮田
判官頵鳳翔叅

軍頵通悟頵善
緑書太子洗馬
鄭王府司馬逺

頂衛尉主簿頔
左千牛頤頖迤
京兆叅軍頎頖

頴迤童稚未仕
自黃門御正至
君父叔兄弟泉

子姪揚庭益期
昭甫強學十三
人四世為學十

侍讀事見柳芳
續卓絕殷寅著
姓略小監少保

157

以德行詞翰為
天下所推春卿
杲卿曜卿兒南

而下泉君之羣
從光庭千里康
成希莊曰撝隱

朝匡朝昇庠恭
敏鄰幾元淵溫
之舒説順勝怡

渾兇濟雄式宣
韶等多以名德
著述學業文翰

交映儒林故當
代謂之學家非
夫君之積德累

仁貽謀有裕則
何以流光末裔
錫羨盛時小子

真卿聿修是忝
嬰孩集蓼不及
過庭之訓晚暮

論譔莫追長老
之口蓋君之德
美多恨闕遺銘